LA BELLEZA de la CRUZ

KEILA OCHOA HARRIS

EQUIPO EDITORIAL | LIFEWAY RECURSOS

Giancarlo Montemayor
Director de publicaciones, Lifeway Global

Carlos Astorga
Director editorial, Lifeway Recursos

Juan David Correa
Coordinador editorial

Grupo Scribere
Edición

Andrea Nulchis
Diseñadora gráfica

Publicado por B&H Publishing Group® • ©2022

ISBN 978-1-0877-6979-0
Ítem 005838527
Clasificación Decimal Dewey: 230

A menos que se indique lo contrario, todas las citas bíblicas se han tomado de la Santa Biblia, Versión Reina Valera 1960, propiedad de las Sociedades Bíblicas en América Latina, publicada por Broadman & Holman Publishers, Nashville, TN. Usada con permiso. Las citas bíblicas marcadas (NVI) han sido tomadas de la Santa Biblia, NUEVA VERSIÓN INTERNACIONAL® NVI® © 1999, 2015 por Biblica, Inc.®, Inc.® Usada con permiso de Biblica, Inc.® Reservados todos los derechos en todo el mundo. Las citas bíblicas marcadas (NBLA) han sido tomadas de la Nueva Biblia de las Américas™ NBLA™ Copyright © 2005 por The Lockman Foundation. Usada con permiso. Las citas bíblicas marcadas (NTV) han sido tomadas de La Santa Biblia, Nueva Traducción Viviente, © Tyndale House Foundation, 2010. Todos los derechos reservados. Usada con permiso.

Para ordenar copias adicionales de este recurso llame al 1 (800)257-7744, visite nuestra página, www.lifeway.com o envíe un correo electrónico a recursos@lifeway.com. También puede adquirirlo u ordenarlo en su librería cristiana favorita.

Impreso en los Estados Unidos de América.

CONTENIDO

ACERCA DE LA AUTORA

Keila Ochoa Harris comenzó la aventura de escribir desde muy pequeña. Bendecida con una herencia espiritual de generaciones, en sus textos presenta de manera fresca, cotidiana, ingeniosa y creativa la verdad de Jesucristo. Novelas, devocionales, cuentos, artículos y ahora un estudio bíblico componen su aporte a la literatura cristiana contemporánea. Con más de 27 libros en su haber y con diferentes editoriales, ofrece obras para niños, adolescentes, jóvenes y adultos. Casada con Abraham Macip, la pareja tiene dos hijos. Viven en México.

Para mi madre, Julia,
la inspiración
detrás de este libro.

MODO DE USO DE ESTE ESTUDIO

Este estudio incluye doce sesiones de contenido para el estudio grupal e individual. Cada sesión comienza con un estudio grupal. Si eres líder de un grupo, te invitamos a visitar *lifeway.com/labellezadelacruz* para descargar gratuitamente la guía del líder. Utiliza los siguientes elementos para facilitar la interacción sencilla pero significativa entre los miembros del grupo y con la Palabra de Dios.

 ## CONTEMPLA

Este es un estudio para contemplar. Lee la introducción a la sección, observa con atención la pieza de arte de la lección y contesta las preguntas con tu grupo. Las pinturas aquí elegidas son obras apreciadas universalmente por cristianos y no cristianos, que han permanecido con el paso del tiempo y que hablan a través de las épocas, las culturas y las nacionalidades.

Algunos artistas son de diferentes corrientes de cristianismo y no todos tuvieron o tienen vidas notables o dignas de imitar. De hecho, algunos decidieron no creer. Sin embargo, a través de su arte podemos tener nuevas percepciones de la Escritura y, como toda buena obra, pueden llegar a resonar en nuestros corazones al presentarnos la belleza de la cruz. Las obras han sido ordenadas cronológicamente para facilitar su comprensión.

 ## DIALOGA

Este es un estudio para meditar. Cada sesión tiene pasajes de la Escritura que nos llevan a meditar en la cruz y su significado, así como las menciones que esta tiene en diferentes libros de la Palabra de Dios. Con el grupo, vayan leyendo los pasajes y respondiendo las preguntas que se incluyen. Dejen que la Biblia misma hable a sus corazones.

 ## RECITA

Este es un estudio para declamar. Con el grupo, lean la introducción a la poesía de cada lección. Se sugiere que alguien lea en voz alta el poema, lento y pausado para comprender cada palabra. Respondan en grupo a las preguntas incluidas y luego vuelvan a leer, de forma personal o coral el poema de la lección. Los poemas están en orden cronológico para facilitar su estudio. Concluyan cada sesión con un tiempo de oración y una reflexión.

 ## MEDITA

Se ofrecen dos estudios personales para cada sesión a fin de que las personas profundicen más en la Escritura y para repasar lo que se estudió en grupo. Con enseñanza bíblica y preguntas introspectivas, estas secciones desafían a los estudiantes a crecer en su comprensión de la Palabra de Dios y a responder en fe. También proponemos algunas obras musicales o literarias para explorar más la belleza de la cruz.

INTRODUCCIÓN

Por alguna razón, al ir creciendo pensé que no era correcto traer colgada una cruz en una cadena alrededor de mi cuello. Quizá mis antecedentes evangélicos, en contraste con la cultura católica de mi entorno tuvieron algo que ver.

Entonces viví cuatro años en Oriente Medio y mi percepción cambió. En un evento, me detuve frente a una mesa donde dos hombres sonrientes vendían pequeñas cruces de madera que pendían de sencillas tiras de cuero.

Los dos eran pastores iraníes que habían huido de su país debido a la persecución religiosa y ahora, además de liderar una iglesia en crecimiento, tallaban pequeñas cruces con los restos de madera fina que una constructora desechaba. Se habían convertido en carpinteros, como su Maestro.

Cuando notaron mi titubeo por comprar una pieza me dijeron algo que nunca olvidaré: «En estos lugares, una gran forma de testificar es portando una cruz. La gente tendrá curiosidad y preguntará: ¿quién murió ahí? ¿Por qué la usa? No se sienta apenada. Si bien para muchos la cruz es símbolo de dolor, para nosotros es un canto de victoria».

La cruz en la antigüedad era un instrumento de tortura, sufrimiento y vergüenza. Sería como hoy decorar una bolsa con una inyección letal. No obstante, para nosotros, los cristianos, es también el símbolo del amor más grande que hemos conocido y llegaremos a conocer en este mundo.

Quizá sientas un poco de temor al comenzar este estudio. No nos gusta pensar mucho en el dolor de los otros, menos aún en el de Jesús. Tal vez también te llegues a sentir un poco ofendido o desafiado al contemplar el arte que sugerimos o te sientas conmovido hasta las lágrimas al leer las poesías. Como me dijeron mis amigos iraníes, no te sientas apenado.

Los teólogos nos han enseñado que podemos estudiar la Palabra de Dios utilizando diversas llaves o lentes: la salvación, la Trinidad o el futuro. En estas sesiones usemos como clave la cruz y el sacrificio de Jesús; que sean como un lente para mirar la Escritura. ¿Qué dicen los textos sagrados de ella?

A final de cuentas, la cruz de Cristo es el medio por el cual obtuvimos nuestra redención. El día de hoy, se le ha restado importancia, pero no permitamos que eso suceda. Contemplemos nuevamente la cruz y al estudiar estas doce lecciones pidámosle a nuestro Padre celestial una visión renovada de lo que le costó a nuestro amado Salvador sufrir y morir en nuestro lugar.

KEILA OCHOA HARRIS

1

LA CRUZ
EN EL ANTIGUO TESTAMENTO

COMENCEMOS LA LECCIÓN CON ESTAS PREGUNTAS EN MENTE

† *¿Existe alguna pintura de los primeros siglos sobre la curcifixión de Jesús?*

† *¿Dice algo de la cruz el Antiguo Testamento?*

† *¿Qué produce en nosotros el sufrimiento de Jesús?*

 CONTEMPLA

¿Sabías que no existe arte que muestre la crucifixión en los primeros siglos de nuestra era, después de la muerte y la resurrección de Jesús? ¿No te parece interesante este silencio artístico? Aún más, es sorprendente que el cristianismo se extendiera en la época romana sin ningún estímulo visual.

La era romana estaba llena de propaganda política, donde los emperadores se mostraban a sí mismos a través de monedas, sellos y esculturas, pero no se ha encontrado nada que muestre a Jesús. ¿Por qué?

Por una parte, recordemos que la mayoría de los primeros cristianos eran judíos. Se tomaban muy en serio el tercer mandamiento y no se hacían imagen de Dios de ningún tipo. Pero, por otra parte, la crucifixión de Jesús había sido, en términos de esos tiempos, una muerte degradante, digna de un malhechor.

† *¿Qué te hace sentir esta pieza de arte?*

† *¿Cuál era la opinión de las personas en los primeros siglos sobre la crucifixión según lo expresa este grafiti?*

Grafito de Alexámenos[1]
(Autor desconocido)

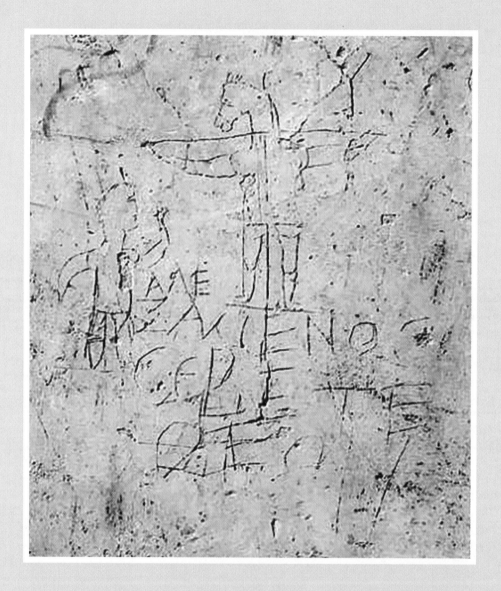

La primera pieza que muestra una cruz es un trozo de grafiti del año 200 d.C. donde se observa una figura de un burro en una cruz, claramente una burla a los cristianos. También nos recuerda que la cruz era un símbolo de humillación, lo que hoy sería una silla eléctrica o una horca.

1. Grafito de Alexámenos. Autor desconocido. https://commons.wikimedia.org/wiki/File:Alexorig.jpg. Dominio público. Consultado el 27 de junio, 2022.

DIALOGA

Como nos muestra este grafiti, la crucifixión era la pena de muerte que ejecutaban los romanos fijando o clavando al reo en una cruz. La cruz consistía de una viga de madera vertical de más de dos metros de largo, una transversal y una saliente que servía de asiento para sostener el cuerpo del crucificado y prolongar así su martirio.

Para los escritores romanos, la crucifixión era el suplicio más cruel y horroroso de todos. Se crucificaba a los esclavos y a libres no romanos, acusados de robo, homicidio, traición o sedición. Después de haber sido condenado, el reo sufría los azotes prescritos, lo que a veces producía la muerte. Luego, cargando su cruz, se le llevaba por las calles principales hacia un lugar fuera de la ciudad. Iba custodiado por cuatro soldados, y se le colocaba un «título» o tablilla blanca con su nombre y el delito escritos en ella.

Lo horrible de la muerte por crucifixión se debía en parte al intenso dolor causado por la flagelación, los clavos y la posición incómoda del cuerpo que dificultaba la respiración. A esto hay que agregar la vergüenza que sufría el condenado al verse desnudo ante los curiosos que pasaban y le insultaban.

Se acostumbraba ofrecer al crucificado una bebida narcótica para aliviar su sufrimiento. El crucificado moría lentamente, casi siempre el segundo día, pero a veces hasta el octavo. El exceso de sangre en el corazón debido a la obstrucción en la circulación, combinado con la fiebre traumática, el tétanos, la deshidratación que, por la pérdida de sangre y la fiebre, producía una sed intolerable, y el agotamiento, mataban a la víctima. Para acelerar la muerte de un crucificado, se le quebraban las piernas con un martillo, antes de traspasarle con espada o lanza, o bien se lo ahogaba con humo.

Entonces, si el Antiguo Testamento se escribió antes de la época romana, ¿existen referencias sobre la cruz en sus libros? Revisemos las diversas secciones del Antiguo Testamento.

a. **LEY. La pena de muerte por crucifixión existía desde el principio.**

> *Si alguno hubiere cometido algún crimen digno de muerte,*
> *y lo hiciereis morir, y lo colgareis en un madero,*
> *no dejaréis que su cuerpo pase la noche sobre el madero;*
> *sin falta lo enterrarás el mismo día, porque maldito*
> *por Dios es el colgado; y no contaminarás tu tierra*
> *que Jehová tu Dios te da por heredad.*
>
> *Deuteronomio 21:22-23*

¿Por qué crees que debían bajar al colgado y no dejar que pasara
la noche sobre el madero?

...

...

...

...

b. **HISTORIA. En la época de la conquista de Canaán se practicaba
la crucifixión.**

> *Y al rey de Hai lo colgó de un madero hasta caer la noche;*
> *y cuando el sol se puso, mandó Josué que quitasen*
> *del madero su cuerpo, y lo echasen a la puerta de la ciudad;*
> *y levantaron sobre él un gran montón de piedras,*
> *que permanece hasta hoy.*
>
> *Josué 8:29*

> *[Derrota de los cinco reyes amorreos] Y después*
> *de esto Josué los hirió y los mató, y los hizo colgar*
> *en cinco maderos; y quedaron colgados en maderos*
> *hasta caer la noche.*
>
> *Josué 10:26*

Según los versículos que hemos leído, ¿a quiénes se colgó de un madero? ¿Qué pretendían exhibirse por medio de este acto?

...

...

...

...

...

c. POESÍA. La crucifixión se encuentra descrita en algunos de los salmos mesiánicos.

> Como un tiesto se secó mi vigor,
> y mi lengua se pegó a mi paladar,
> y me has puesto en el polvo de la muerte.
> Porque perros me han rodeado;
> me ha cercado cuadrilla de malignos;
> horadaron mis manos y mis pies.
> contar puedo todos mis huesos;
> Entre tanto, ellos me miran y me observan.
> Repartieron entre sí mis vestidos,
> y sobre mi ropa echaron suertes.
>
> Salmo 22:15-18

¿Qué imágenes mentales relacionadas con la crucifixión evoca en ti este salmo?

...

...

...

...

...

d. PROFECÍA. En los libros proféticos se anticipa la crucifixión de nuestro Señor Jesucristo.

> *Y derramaré sobre la casa de David,*
> *y sobre los moradores de Jerusalén,*
> *espíritu de gracia y de oración;*
> *y mirarán a mí, a quien traspasaron,*
> *y llorarán como se llora por hijo unigénito,*
> *afligiéndose por él como quien*
> *se aflige por el primogénito.*
> *Zacarías 12:10*

> *Hiere al pastor, y serán dispersadas las ovejas;*
> *y haré volver mi mano contra los pequeñitos.*
> *Zacarías 13:7b*

¿Qué detalles encuentras sobre cómo moriría Jesús?

..

..

..

..

..

Como hemos visto, ya en el Antiguo Testamento se vislumbraba el modo en que el Hijo de Dios daría Su vida por nosotros, y los pocos detalles que vemos nos hablan de maldición, dolor, aflicción, heridas y vergüenza.

¿Qué produce en ti saber que Jesús estuvo dispuesto a enfrentar este tipo de martirio por amor a nosotros?

..

..

..

..

..

RECITA

¿Cómo respondemos a la belleza de la cruz? Si bien, como hemos visto, la cruz es sinónimo de dolor y agonía, después de la muerte de Cristo se tornó en motivo de inspiración. Algunos respondieron a ella por medio de la poesía.

Uno de los más antiguos cantos fue escrito por Bernard de Clairvaux (1090?-1153) un líder espiritual de alta estima. Bernard fue un hombre de contrastes, por un lado, escribió sobre el amor de Dios y luego animó a los soldados para matar musulmanes. Hablaba de la humildad, pero le gustaba estar cerca del papa en turno.

Sin embargo, Juan Calvino lo consideró uno de los mejores testigos de la fe y sus escritos nos siguen inspirando por su profunda pasión para conocer a Dios. Una de sus poesías se inspira en imaginar la cara golpeada y doliente del Señor Jesús en la cruz. Aunque la escribió en latín, Paul Gerhard la tradujo al alemán.

† *Observa la rima en este poema. La rima caracteriza muchas poesías y la traducción al castellano la mantuvo en las últimas palabras de cada línea de este canto.*

¡Oh rostro ensangrentado![2]
(Bernard de Clairvaux)

¡Oh rostro ensangrentado, imagen del dolor,
que sufres resignado la burla y el furor!
Soportas la tortura, la saña,
la maldad, en tan cruel amargura,
¡qué grande es tu bondad!

Cubrió tu noble frente la palidez mortal,
cual velo transparente de tu sufrir señal.
Cerróse aquella boca, la lengua enmudeció,
la fría muerte toca al que la vida dio.

Señor, tú has soportado lo que yo merecí;
la culpa has cargado, cargarla yo debí;
Mas mírame: confío en tu cruz y pasión.
Otórgame, Dios mío, la gracia del perdón.

Aunque tu vida acaba
No dejaré tu cruz;
Pues cuando errante andaba,
En ti encontré la luz.
Me apacentaste siempre,
Paciente cual pastor;
Me amaste tiernamente
Con infinito amor.

Más adelante, este himno se usó para un coral de la Pasión que se encontró primero en las composiciones de Hans Leo Hassler, pero que Juan Sebastián Bach armonizó y popularizó.

2. Clairvaux, Bernard de, ¡Oh rostro ensangrentado! https://hymnary.org/hymn/HB1978/97. Dominio público. Consultado el 27 de junio, 2022.

¿Qué efecto produce la rima al leerse en voz alta?

..

..

..

..

..

..

¿Qué palabras del poema nos hablan del sufrimiento del Mesías?

..

..

..

..

..

..

¿Qué nos enseña la penúltima estrofa sobre lo que merecíamos y no
recibimos por la gracia de Dios?

..

..

..

..

..

† *Concluye tu tiempo grupal en oración; reflexiona sobre lo que has dialogado.*

[†] MEDITA

Lee el Salmo 22

En cierta ocasión mi hijo escuchó en la iglesia el salmo 22. Al terminar la reunión, le preguntó a su papá: «¿Cómo es que David sabía que Jesús moriría así? ¿Estuvo ahí?».

Este salmo lo escribió David, pero al analizarlo comprendemos que las experiencias que describe son superiores a las que tendría un pastor convertido en rey, por lo que solo pueden aplicarse a Jesucristo.

En términos generales, este salmo trata de una persona que clama a Dios para librarlo de los tormentos del enemigo y se divide en dos partes: primero el sufrimiento y luego la gratitud a Dios por su rescate.

¿Qué más hace este salmo? Martín Lutero decía que era una gema entre los salmos y un eslabón entre el Antiguo Testamento y la muerte de Jesús. En los Evangelios se cita este salmo por lo menos cinco veces durante los relatos de la crucifixión. Así que no solo es importante por su mención, sino porque los escritores del Nuevo Testamento identificaron sus profundas expresiones de dolor y fe con lo que Jesús experimentó en la cruz.

Los testigos oculares de la crucifixión, judíos que seguramente habían memorizado los salmos, ¿habrán pensado en estas palabras mientras vieron al Señor morir?

A medida que lees este salmo de dolor que también manifiesta la belleza de la cruz en victoria, completa la tabla y anota los contrastes.

Muerte v. 1-21	Resurrección v. 22-31
v.1 Solo (desamparado)	v. 22 Acompañado (hermanos)
v. 2	v. 24 Dios le oyó
v. 6-8 Vituperios, insultos, desprecio	v. 25-26
v. 14-15	v. 27-30 Gozo, comida
v. 16 Cuadrilla de malignos	v. 31

¿Por qué es importante recordar la resurrección de Jesús al tiempo que pensamos en Su crucifixión?

...

...

...

...

¿Puedes hacer tuyas las palabras de dolor de este salmo? ¿Y las de victoria?

...

...

...

...

Elige una de las imágenes de este salmo y dibuja un boceto que la represente.

Con base en lo que has leído, toma unos minutos para hablar con Dios.

...

...

...

...

ESTUDIO 2

Lee Isaías 53

Cada año en la época navideña, mi familia escucha la obra El Mesías, de Georg Friedrich Handel. Nos gustan mucho las primeras piezas y las últimas, pero por alguna razón la parte del medio nos inquieta un poco, quizá por su solemnidad. Algunas de esas piezas, precisamente, se basan en el capítulo 53 de Isaías.

Según Adam Clarke, este capítulo es el resumen más hermoso que hay sobre una de las principales doctrinas del cristianismo: el sacrificio vicario de Cristo.

Este pasaje nos habla del siervo de Jehová y su sufrimiento. Para el público original de Isaías, probablemente viviendo en el exilio, el sufrimiento de este personaje ejemplificaba el del pueblo de Israel. Sin embargo, así como ese siervo recibía el desprecio y el dolor en esos momentos, un día sería exaltado. De este modo, el poema evoca el deseo universal de que el sufrimiento sirva a un mayor propósito.

Ese público original quizá también vio en este siervo sufriente a un salvador, un profeta o un futuro libertador de Israel. ¿Veían una figura de la realeza o un juez como Gedeón o Sansón? Lo cierto es que, si bien muchos creyentes vemos al Mesías, a Jesús, ejemplificado en este pasaje, también se le ha llamado «el cuarto de tortura de los rabinos» pues, aunque históricamente los judíos han vinculado este texto con el Mesías, niegan su conexión con Jesucristo.

Al examinar el texto nos centraremos solo en los sufrimientos que padeció el siervo de Jehová. Lee Isaías 52:13–53:12 y completa la tabla a continuación.

Sufrimientos físicos	Sufrimientos emocionales	Sufrimientos espirituales

¿Cuál es el fruto de la aflicción de su alma a la que se refiere el profeta?

..

..

..

..

..

..

¿Cuál es la recompensa del siervo por su sufrimiento según Isaías 52:13?

..

..

..

..

..

..

Escucha la parte 2 del Mesías de Handel donde cita Isaías 53. Que la belleza de la música hable a tu corazón.

† *Con base en lo que has leído, toma unos minutos para hablar con Dios.*

LA CRUZ EN
LOS EVANGELIOS SINÓPTICOS

COMENCEMOS LA LECCIÓN CON ESTAS PREGUNTAS EN MENTE

† *¿Qué viene a tu mente cuando escuchas la palabra sarcófago?*

† *¿Qué relación tiene con la crucifixión de Jesús?*

† *¿Cuáles son los eventos en que concuerdan la mayoría de los Evangelios respecto a la crucifixión?*

† *¿Qué produce en nosotros el amor fiel de Jesús?*

 CONTEMPLA

¿Sabías que se han encontrado al menos diez mil sarcófagos romanos? Son la fuente más rica de iconografía romana y muestran la ocupación o el curso de la vida del fallecido, así como escenas militares y temas mitológicos. Sin embargo, a partir del siglo III aparecen sarcófagos que representan las primeras formas de escultura cristiana.

Un sarcófago, que data del siglo IV, se conserva actualmente en el Museo Pío Cristiano. Este contiene escenas de la pasión de Cristo grabadas en relieve. A diferencia de mucho del arte posterior sobre la crucifixión, podemos percibir cierta renuencia a mostrar a Cristo crucificado, por lo que solo aparece la figura de la cruz.

† *¿Por qué crees que el artista eligió dichas escenas?*

† *Al pensar que este sarcófago se talló alrededor del 350 d. C., ¿qué nos dice esta pieza sobre la cultura religiosa de la época?*

Sarcófago paleocristiano[1]

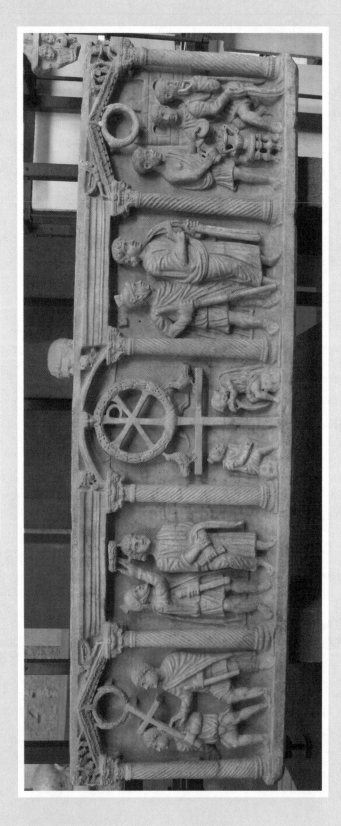

En la primera escena vemos a Simón de Cirene cargando la cruz. En la siguiente escena, Jesús es coronado, pero no con espinas, sino con piedras preciosas. Vemos a Jesús representado como un joven tranquilo y fuerte, sin barba, al estilo romano, y con un rollo en la mano, lo que lo identifica como un filósofo.

En medio, la cruz está vacía, pero presente. Las palomas representan la paz y la enorme corona es el símbolo de la victoria. A la derecha de la cruz vemos a Cristo ante Pilato, quien se está lavando las manos.

1. Sarcófago paleocristiano. Museo Pío Cristiano del Vaticano. https://commons.wikimedia.org/wiki/File:Museo_Pio-Cristiano_sarcófago._11.JPG. Dominio público. Consultado el 27 de junio, 2022.

❝ DIALOGA

Los Evangelios se escribieron en la época del Imperio romano. Aunque la crucifixión se practicó como empalamiento en culturas como la persa y la macedónica, fue practicada principalmente por los romanos. Pretendía ser un repugnante espectáculo, una muerte dolorosa y humillante.

Si bien los discípulos habrían presenciado diferentes crucifixiones, ninguna los impactó tanto como la de Jesucristo. Sin embargo, hay una alta probabilidad de que los autores de los primeros tres Evangelios —Mateo, Marcos y Lucas— no hayan estado ahí. Tuvieron que confiar en historias de segunda mano para componer sus relatos.

De hecho, Mateo, Marcos y Lucas se conocen como los Evangelios sinópticos porque sus relatos son muy similares. Concuerdan en lenguaje, en el material que incluyen y en el orden de los hechos y comentarios de la vida de Cristo. Debido a esta similitud son sinópticos, del griego *sinopsis*: *syn*, «con» y *opsis*, «vista». En otras palabras, «vieron las cosas en conjunto».

Encuentra los versículos con el material común a los tres libros. Donde aparezca una x no hay mención de ese hecho en el Evangelio citado.

	Mateo 27:32-61	Marcos 15:21-47	Lucas 23:26-56
Simón cargó la cruz de Cristo.			
Lo llevaron al lugar de la Calavera.			
Ofrecieron a Jesús vino mezclado con mirra, pero no lo bebió.			X
Crucificaron con Él a dos malhechores.			
Repartieron Sus vestidos echando suertes.			
Los que pasaban le injuriaban.			
El letrero sobre la cruz decía: «Este es el rey de los judíos».			
Le dieron a beber vinagre en una esponja.			X
Hubo tinieblas de la hora sexta a la novena.			
Jesús murió.			
El velo del templo se rasgó en dos.			
El centurión cree.			

¿Cómo describirías las actitudes de los siguientes personajes: Simón de Cirene, los que rodeaban la cruz, los soldados, los ladrones crucificados con él y el centurión?

..

..

..

..

..

..

..

..

..

¿Cómo podemos exhibir las mismas actitudes frente a la cruz de Cristo en este mundo moderno? En otras palabras, ¿cómo actuaría un Simón moderno, o unos soldados modernos?

..

..

..

..

..

..

..

..

..

..

RECITA

Las personas alrededor de la cruz respondieron de manera positiva o negativa a lo que atestiguaban. No obstante, del mismo modo, a lo largo de la historia, las personas hemos mostrado indiferencia, desprecio, burla, temor o fe.

Una de las poetisas religiosas más importantes en el idioma español fue Teresa de Cepeda y Ahumada, más conocida como Teresa de Jesús (1515-1582). Veamos cómo respondió ante la belleza de la cruz, pero conozcamos primero un poco sobre ella.

Teresa entró al convento carmelita de Ávila en contra de la voluntad de su padre. Luego, una prolongada enfermedad la mantuvo en cama durante tres años y se dedicó a leer libros. Por veinte años siguió las reglas de su comunidad religiosa a medias, cómoda con las indulgencias del convento que permitía tener posesiones mundanas y sin prestar mucha atención a la devoción a Dios.

Entonces, un día, mientras caminaba por el pasillo del convento, su mirada se posó en la estatua de Jesús herido y la visión de su constante amor por ella a pesar de su inconsistencia, atravesó su corazón. De manera gentil pero poderosa, Jesús empezó a derribar sus defensas y le mostró la causa de su fatiga: su coqueteo con los deleites del pecado.

La vida de Teresa cambió de manera radical y se dedicó a reformar los conventos carmelitas y a escribir sus poesías y pensamientos que han sido de consuelo a miles.

† *Como en muchas poesías, Teresa de Ávila usa la repetición como un recurso de énfasis. ¿Qué es lo que se repite en cada estrofa? ¿Concuerdas con su declaración?*

† *La poetisa hace algunas variaciones a dicha frase repetitiva en las últimas estrofas. ¿Por qué crees que lo hace? ¿Cómo ayudan estas variaciones en el mensaje que quiere dar?*

† *¿Con qué cosas compara la cruz de Cristo?*

En la cruz está la vida[2]
(Teresa de Ávila)

En la cruz está la vida
y el consuelo,
y ella sola es el camino
para el cielo.

En la cruz está «el Señor del cielo y tierra»,
y el gozar de mucha paz aunque haya guerra.
Todos los males destierra en este suelo,
y ella sola es el camino para el cielo.

De la cruz dice la Esposa a su Querido
que es una «palma preciosa» donde ha subido,
y su fruto le ha sabido a Dios del cielo,
y ella sola es el camino para el cielo.

Es una «oliva preciosa» la santa cruz
que con su aceite nos unta y nos da luz.
Alma mía, toma la cruz con gran consuelo,
que ella sola es el camino para el cielo.

Es la cruz el «árbol verde y deseado» de la Esposa,
que a su sombra se ha sentado
para gozar de su Amado, el Rey del cielo,
y ella sola es el camino para el cielo.

El alma que a Dios está toda rendida,
y muy de veras del mundo desasida,
la cruz le es «árbol de vida» y de consuelo,
y un camino deleitoso para el cielo.

Después que se puso en cruz el Salvador,
en la cruz está «la gloria y el honor»,
y en el padecer dolor vida y consuelo,
y un camino deleitoso para el cielo.

Concluye tu tiempo grupal en oración; reflexiona sobre lo que has dialogado.

2. Santa Teresa de Jesús, En la cruz está la vida. https://ciudadseva.com/texto/en-la-cruz-esta-la-vida/.
Dominio público. Consultado el 27 de junio, 2022.

MEDITA

ESTUDIO 1

¿Por qué cuatro Evangelios? ¿Te lo has preguntado? La realidad es que cada uno cuenta la misma historia con una perspectiva única. Si bien todos declaran que Jesús es el Mesías, cada uno tiene diferentes autores y diferentes públicos.

Mateo, por ejemplo, era un cobrador de impuestos judío que siguió a Jesús cuando Él lo llamó. Su Evangelio contiene muchos de los sermones y las parábolas de Jesús. Asimismo, fue dirigido a una audiencia judía, por lo que constantemente cita el Antiguo Testamento.

Aunque los cuatro Evangelios concuerdan en las cosas que ya estudiamos durante la sesión grupal, cada uno añade o aporta algo diferente.

Lee Mateo 27:32-56. Los eventos registrados de los versículos 51 al 54 son exclusivos.

Mateo menciona que la tierra tembló y las rocas se partieron. La naturaleza misma fue sacudida por la muerte del Hijo de Dios. Luego añade que se abrieron los sepulcros y muchos cuerpos de santos que habían dormido se levantaron y se aparecieron a muchos.

Este es uno de los pasajes más extraños del Evangelio de Mateo. Al ser la única fuente de información sobre dicho tema, es difícil llegar a una conclusión, y si bien lo podemos tomar de modo literal o incluso figurativo, la imagen que nos pinta nos recuerda que Jesús venció la muerte, no solo la suya, sino la de sus santos. Podemos decir con Pablo: «*¿Dónde está, oh muerte, tu aguijón? ¿Dónde, oh sepulcro, tu victoria?*» *(1 Cor. 15:58)*.

Ahora detengámonos en el versículo 54 donde el centurión y otros soldados reconocen que Jesús es el Hijo de Dios. Notemos que los otros Evangelios solo mencionan al centurión, quizá por su rango.

Durante los siguientes estudios personales en las lecciones basadas en los Evangelios, meditaremos en las siete frases que Jesús pronunció en la cruz. Comencemos con la única que aparece en Mateo.

¿Qué te dice de Jesús la frase: «Dios mío, Dios mío, ¿por qué me has desamparado»?

...

¿Qué salmo está citando Jesús?

...

...

En el libro *Ben-hur*, al igual que en la película homónima, el escritor Lewis Wallace infiere que hubo milagros durante la crucifixión, quizá basándose en el pasaje que estudiamos hoy de Mateo. Si no has visto la película, analiza el poder de la cruz sobre los personajes principales de esta obra.

† *Con base en lo que has aprendido, toma unos minutos para hablar con Dios.*

ESTUDIO 2

Como hemos dicho, cada Evangelio nos da una perspectiva diferente de la vida de Jesús.

Lee Marcos 15:21-47 y Lucas 23:26-56.

Marcos escribió su texto para público no judío, razón por la que usa el griego para referirse a términos en hebreo. Él, por ejemplo, nos aclara que Simón de Cirene, el que cargó la cruz, era el padre de Alejandro y Rufo, creyentes muy conocidos en Roma (Mr. 15:21, Ro. 16:13).

De hecho, el Evangelio de Marcos fue el primero en escribirse y, de acuerdo con la tradición, Pedro fue la fuente principal de información para el autor. Otro detalle más que solo Marcos presenta es la hora cuando le crucificaron (la hora tercera o las nueve de la mañana).

Lucas, por su parte, era un médico y colaborador del apóstol Pablo. Además de ser el Evangelio más largo, Lucas era un gentil, es decir, no judío. Sus fuentes primarias debieron ser personas cercanas a Jesús pues solo él presenta más información sobre la infancia de Jesús y da en su narración un especial interés a las mujeres.

Por eso resalta la pequeña conversación que sucede camino a la cruz con las mujeres. Al ir ellas llorando, Jesús voltea y les pide que no lloren por Él, sino por ellas mismas y sus hijos. Probablemente Jesús se refería en ese momento a la futura destrucción de la ciudad de Jerusalén en el año 70 a mano de los romanos.

También es único de Lucas la conversación de Jesús con los malhechores crucificados con Él. Uno reconoce que Jesús no ha hecho ningún mal y recibe la promesa del paraíso; el otro solo se une a las injurias del resto del pueblo.

Meditemos ahora en las palabras que Jesús pronuncia en la cruz.

¿Qué te dice de Jesús la frase: «Padre, perdónalos, porque no saben lo que hacen»?

..

..

..

¿Qué te dice de Jesús la frase: «De cierto te digo que hoy estarás conmigo en el paraíso»?

..

..

..

¿Qué te dice de Jesús la frase: «Padre, en tus manos encomiendo mi espíritu»?

..

..

..

Busca la obra del compositor británico James MacMillan, *Las siete últimas palabras de Cristo en la cruz*, y medita en ellas mientras disfrutas la música.

† *Con base en lo que has aprendido, toma unos minutos para hablar con Dios.*

3

LA CRUZ EN
EN EL EVANGELIO DE SAN JUAN

COMENCEMOS LA LECCIÓN CON
ESTAS PREGUNTAS EN MENTE

† *¿Cómo representó la cruz el Imperio bizantino?*

† *¿Qué aporta el Evangelio de Juan a diferencia de los sinópticos?*

† *¿Cómo expresa la poesía la forma en que podemos contemplar la cruz?*

CONTEMPLA

¿Has oído hablar de los bizantinos? Históricamente, la iglesia comenzó durante el Imperio romano. Cuando el emperador Constantino movió su capital a Constantinopla (hoy Estambul) y el cristianismo fue aceptado como una religión oficial, inició la época bizantina. Durante ella, los cristianos decidieron representar a Jesús triunfante y coronado de gloria, así que el arte se enfatizó en la resurrección.

No por eso, los bizantinos hicieron a un lado la cruz. Se han encontrado muchas cruces que los bizantinos portaban alrededor de sus cuellos. Se caracterizan por ser de oro o plata pura, además de que tienen una forma particular en que al final de las líneas se ensanchan un poco.

Los bizantinos también decoraban las cruces con escenas o símbolos religiosos, como ángeles y los apóstoles. Un ejemplo es la cruz procesional que se exhibe en el Museo Metropolitano de Arte en Nueva York. Esta cruz contiene varios medallones: uno tiene el busto de Cristo, y en la parte inferior aparecen los arcángeles Miguel y Gabriel, guardianes del cielo. A la izquierda y derecha están los intercesores tradicionales: la virgen María y Juan el Bautista.

† *¿Qué implica que la cruz aquí mostrada sea de oro y no de madera?*

† *¿Qué importancia en la historia de Jesús tienen los personajes representados en los medallones de esta cruz procesional? ¿Cuál fue su rol en la vida de Jesucristo?*

Cruz procesional bizantina[1]

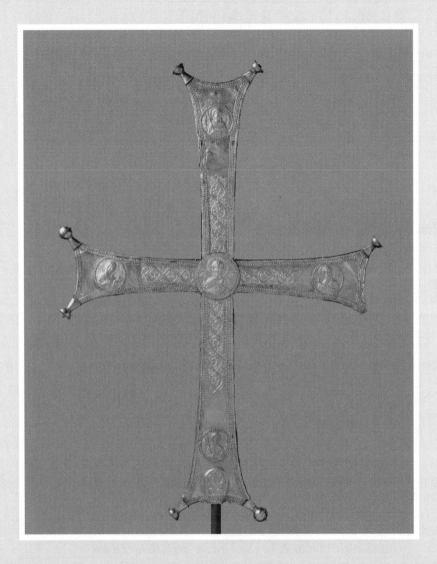

Los bizantinos, hoy ortodoxos, han celebrado la belleza de la cruz como un emblema de victoria, inspirados por los escritos de los padres de la iglesia. Juan Damasceno escribió: «Todas las obras y milagros de Cristo son sobresalientes, divinos y admirables; pero lo más digno de admiración es su venerable cruz... El poder de Dios es la palabra de la cruz».[2] Y Justino el Mártir concluye: «La cruz es... el signo principal del poder».[3]

1. Cruz procesional bizantina. https://commons.wikimedia.org/wiki/File:Processional_Cross_MET_DT121.jpg. Dominio público. Consultado el 27 de junio, 2022.
2. Damasceno, Juan. *Exposición de la Fe Ortodoxa*. https://mercaba.org/TESORO/san_juan_damasceno.htm. Consultado el 6 de junio, 2022.
3. Mártir, Justino. *Apologías*. (San Francisco: Ivory Falls Books, 2018), p. 76.

💬 DIALOGA

¿Te has preguntado por qué el Evangelio de Juan es tan distinto a los otros tres? Por una parte, sabemos que fue el último en escribirse. Es probable que Juan haya leído los volúmenes anteriores y que decidiera hacer su propia contribución. Su Evangelio, por ejemplo, observa el orden cronológico del ministerio de Jesús y no sigue la secuencia de los otros tres.

Otra diferencia es que los Evangelios sinópticos abarcan más detalles sobre la actividad de Jesús en Galilea y Juan nos ofrece más relatos sucedidos en Jerusalén y Judea. Finalmente, debemos comprender para qué fue escrito este Evangelio. Juan seguramente estaba rodeado de corrientes de herejías que buscó corregir mediante la clara presentación de Jesús como el Cristo, el Hijo de Dios.

Busca en el Evangelio de Juan los detalles de la crucifixión que no aparecen en los Evangelios sinópticos.

Sobre el letrero: 19:20-22	
Sobre las mujeres junto a la cruz: 19:25-27	
Sobre su costado traspasado: 19:31-35	

¿Por qué podemos confiar en la información que nos da Juan?
Lee Juan 19:35.

...
...
...
...
...
...
...

Comenten en grupo las frases de Jesús en la cruz que se mencionan
en este Evangelio. ¿Qué nos enseñan?

> *«Mujer, he ahí tu hijo», luego: «He ahí tu madre».*
> *«Tengo sed».*
> *«Consumado es».*

...
...
...
...
...
...
...

RECITA

Juan fue testigo ocular de la crucifixión y por eso añade detalles que los otros tres evangelistas no añadieron en sus crónicas. ¿Qué habrá sentido al estar frente a su Maestro y verle morir? Si nunca hemos estado frente a un ser querido que está perdiendo la vida, difícilmente podemos imaginarlo, pero si hemos tenido dicha experiencia, podemos comprender un poco de esos momentos tan dramáticos frente a la cruz.

La siguiente poesía, Soneto a Cristo crucificado, no es solamente una de las joyas de la poesía mística en español, sino también un canto al corazón del hombre que mira la cruz. Aunque su autor permaneció desconocido se le ha atribuido tanto a Juan de Ávila como a Miguel de Guevara. Si bien apareció impreso por primera vez en Madrid en 1628, ya circulaba antes en versión manuscrita.

Aunque el soneto apareció primero en Italia, se extendió a todo el mundo y comenzó a ganar popularidad en España mediante los genios de la poesía castellana como Lope de Vega, Luis de Góngora, Francisco de Quevedo y Sor Juana Inés de la Cruz. Rubén Darío y Pablo Neruda también utilizaron el soneto para expresar sus ideas.

Antes de leerlo, pensemos un momento en la forma de un soneto. Se trata de una composición poética de catorce versos, con rima consonante y que se compone de dos cuartetos (estrofas de cuatro versos) y dos tercetos (estrofas de tres versos). Viene del italiano *sonetto* que deriva del latín que significa «sonido».

Si nos detenemos en la rima de un soneto, encontraremos un patrón representado por letras que coinciden cuando dos rimas coinciden. Los sonetos se armonizan con la rima en la línea 1 y 4 de un cuarteto, y las palabras finales de las líneas 2 y 3 riman también. Esto forma el patrón ABBA.

¿Qué palabras riman en los dos cuartetos de este soneto?

..

En los tercetos, la distribución de la rima es más libre y el patrón clásico es CDC-DCD, pero también se puede combinar de otras maneras como CDE-CDE, CDE-DCE, etc.

¿Cuáles son las palabras que riman en los tercetos de este poema?

..

¿Estás de acuerdo con el escritor de este poema?
¿Qué te mueve a querer a Jesús?

..

Soneto a Cristo crucificado[4]

No me mueve, mi Dios, para quererte
El cielo que me tienes prometido,
Ni me mueve el infierno tan temido
Para dejar por eso de ofenderte.

Tú me mueves, Señor, muéveme el verte
Clavado en una cruz y escarnecido;
Muéveme el ver tu cuerpo tan herido,
Muéveme tus afrentas y tu muerte.

Muéveme, al fin, tu amor, y en tal manera
que, aunque no hubiera cielo, yo te amara,
Y, aunque no hubiera infierno, te temiera.

No me tienes que dar porque te quiera;
Pues, aunque lo que espero no esperara,
Lo mismo que te quiero te quisiera.

Concluye tu tiempo grupal en oración; reflexiona sobre lo que has dialogado.

4. Soneto a Cristo crucificado. Autor desconocido. https://es.wikipedia.org/wiki/Soneto_a_Cristo_crucificado. Dominio público. Consultado el 27 de junio, 2022.

[†] MEDITA

ESTUDIO 1

A mi hija le gusta mucho escuchar sobre su nacimiento. En cierta ocasión me preguntó: «¿Por qué tú sabes más de ese momento que nadie más? ¡Ni siquiera papá tiene tantos detalles!». ¿Mi respuesta? ¡Yo estuve ahí!

Juan comprendió bien la belleza y la importancia de la cruz porque estuvo presente en ese evento, y por lo mismo, añade en su Evangelio muchas referencias a la cruz.

Lee cada pasaje y analiza lo que dice sobre la muerte de Jesús.

> *El siguiente día vio Juan a Jesús que venía a él, y dijo:*
> *He aquí el Cordero de Dios,*
> *que quita el pecado del mundo.*
> *Juan 1:29*

¿Cómo quitaba el sacrificio de un cordero el pecado de un hombre en el Antiguo Testamento?

..

..

> *Respondió Jesús y les dijo: Destruid este templo, y en tres días lo levantaré.*
>
> *Dijeron luego los judíos: En cuarenta y seis años fue edificado este templo, ¿y tú en tres días lo levantarás?*
>
> *Mas él hablaba del templo de su cuerpo. Por tanto, cuando resucitó de entre los muertos, sus discípulos se acordaron que había dicho esto; y creyeron la Escritura y la palabra que Jesús había dicho.*
> *Juan 2:19-22*

¿En qué momento comprendieron los discípulos este pasaje?
¿Cuál es la importancia del tercer día?

...

...

> *Y como Moisés levantó la serpiente en el desierto,*
> *así es necesario que el Hijo del Hombre sea levantado,*
> *para que todo aquel que en él cree, no se pierda,*
> *mas tenga vida eterna.*
>
> *Juan 3:14-15*

Si no recuerdas la historia de Moisés y la serpiente de bronce, lee Números 21:4-9.
¿Qué debía hacer el pueblo para no morir por las mordeduras de las serpientes?
¿Qué conexión hay entre este texto y la crucifixión de Jesús?

...

...

> *Yo soy el buen pastor; el buen pastor*
> *su vida da por las ovejas.*
>
> *Juan 10:11*

¿Cómo dio la vida Jesús?

...

...

> *Entonces Caifás, uno de ellos, sumo sacerdote aquel año,*
> *les dijo: Vosotros no sabéis nada; ni pensáis que*
> *nos conviene que un hombre muera por el pueblo,*
> *y no que toda la nación perezca.*
> *Esto no lo dijo por sí mismo, sino que como era el sumo*
> *sacerdote aquel año, profetizó que Jesús había de morir*
> *por la nación; y no solamente por la nación, sino también*
> *para congregar en uno a los hijos de Dios que estaban*
> *dispersos. Así que, desde aquel día acordaron matarle.*
>
> *Juan 11:49-53*

¿Cómo explica aquí Juan el propósito de la muerte de Jesús?
¿Qué nos enseña sobre el alcance de la obra de Jesús?

..

..

> *De cierto, de cierto os digo, que si el grano de trigo*
> *no cae en la tierra y muere, queda solo; pero si muere,*
> *lleva mucho fruto.*
> *Juan 12:24*

¿A qué se refería Jesús con esta ilustración?

..

..

> *Ahora es el juicio de este mundo; ahora el príncipe*
> *de este mundo será echado fuera. Y yo, si fuere levantado*
> *de la tierra, a todos atraeré a mí mismo.*
> *Y decía esto dando a entender de qué muerte iba a morir.*
> *Juan 12:31-33*

¿Qué palabra(s) muestra(n) el tipo de ejecución que Jesús tendría?

..

..

¡Cuántas referencias nos da Juan de la muerte de Jesús! Los discípulos en su momento no entendieron la relevancia de estas lecciones, pero nosotros ahora vemos las cosas en retrospectiva, lo que es una gran responsabilidad.

Siembra esta semana una planta. Deja que el grano caiga a la tierra para llevar fruto.

† *Con base en lo que has aprendido, toma unos minutos para hablar con Dios.*

ESTUDIO 2

¿Has sentido expectación por un evento venidero? A veces expresamos que «no vemos la hora» de que algo suceda. Resulta interesante cómo el Evangelio de Juan nos dice desde el primer milagro que Jesús sabía Su misión y constantemente Juan usa la frase «su hora» o «la hora» con referencia al momento cuando Jesús se revelaría como el Mesías cuyo ministerio culminaría mediante Su sumisión en la cruz.

Analiza las siguientes citas. Escribe a quién le dice y qué dice sobre «su hora». Puedes explicar también el contexto en que Juan comenta algo sobre «su hora».

Pasaje	
Juan 2:4	
Juan 4:21-23	
Juan 5:25-28	
Juan 7:30 y 8:20	
Juan 12:23-27	
Juan 13:1	
Juan 16:31	
Juan 17:1	

Cuando reflexionamos en la importancia de estas expresiones de «la hora» en Juan, podemos pensar en lecciones para nosotros.

¿Qué nos dice sobre nuestro concepto de tiempo?

...

...

...

El Señor Jesús tenía bien clara Su misión. ¿Cuál es la tuya?
¿Para qué estás aquí en la tierra? Tu respuesta definirá cómo actúas
y vives en este mundo.

...

...

...

...

¿Cómo te estás preparando para «la hora» cuando Jesús venga como
el Mesías glorificado?

...

...

...

...

Corrie ten Boom no solo fue una relojera que entendía bien sobre
la hora, sino que su historia nos habla de cómo el sufrimiento tuvo
un propósito en su vida. Lee su libro *El refugio secreto* o busca la película.

† *Con base en lo que has aprendido, toma unos minutos para hablar con Dios.*

4

LA CRUZ EN LOS HECHOS

COMENCEMOS LA LECCIÓN CON
ESTAS PREGUNTAS EN MENTE

† *¿Por qué algunas representaciones de la cruz son tan sangrientas?*

† *¿Qué predicaron de la crucifixión los apóstoles en los Hechos?*

† *¿Qué significa «agonía»?*

CONTEMPLA

† 4

¿Has desviado los ojos de una representación de la cruz? Quizá has entrado a una iglesia donde alguna imagen te ha ofendido o ruborizado por mostrar un cuerpo doliente. A partir de la Edad Media y al entrar al Renacimiento surgió la corriente del realismo en la pintura. Este movimiento artístico se propuso presentar los hechos de modo objetivo. Debido a esto, los artistas quisieron mostrar el sufrimiento de Jesús en la cruz con más crudeza.

Uno de los primeros artistas que enfatizó la degradación de Cristo en la cruz fue Mattias Grünewald (1470-1528), renacentista alemán, conocido por sus obras religiosas. Además de pintor fue ingeniero y pintó no una, sino varias escenas de la crucifixión donde incluye rostros desgarrados por el dolor y en escenarios muy sombríos.

Entre 1512 y 1516, construyó y pintó el enorme retablo movible del altar en el hospital de Isenheim. Este hospital monástico, dedicado a San Antonio, trataba pacientes con enfermedades de la piel y ergotismo, una enfermedad provocada por consumir grano de centeno infectado de moho.

† *¿Qué emociones provoca en ti el cuerpo maltratado de Cristo?*
¿Por qué crees que el pintor pintó la piel con picaduras y marcas de plaga o viruela en todo el cuerpo?

† *¿Qué crees que veían los enfermos de padecimientos cutáneos cuando contemplaban las manos y pies de Cristo?*
¿Qué experimentas tú?

Retablo de Isenheim[1]
(Mattias Grunewald)

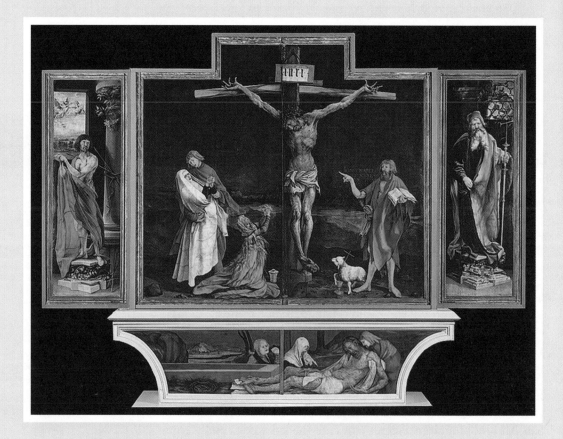

En el retablo principal vemos a Jesús, con su madre María, el apóstol Juan y María Magdalena a Sus pies. A la derecha Juan el Bautista carga un pergamino con la frase en latín: «Es necesario que él crezca, y que yo mengüe» (Juan 3:30, Vulgata). A la izquierda aparece San Antonio Abad y a la derecha San Sebastián. Finalmente, en la predela se observa el entierro de Cristo, también conocido como la Lamentación por el Cristo muerto.

Esta pieza es un himno al sufrimiento y cabe notar que se hizo antes de la Reforma.

1. Grunewald, Mattias. Retablo de Isenheim. https://es.wikipedia.org/wiki/Retablo_de_Isenheim#/media/Archivo:Grunewald_Isenheim1.jpg. Dominio público. Consultado el 27 de junio, 2022.

,, DIALOGA

A partir del libro de Hechos, la cruz ya no es un evento futuro, sino pasado. Muchos de los apóstoles que protagonizan este libro fueron testigos presenciales de la vida de Jesús y algunos de Su crucifixión. Sin embargo, una pregunta parece rondar en las mentes de muchos contemporáneos de los discípulos, y ellos hacen eco de ella en sus predicaciones.

La pregunta es: ¿quién mató a Jesús? Notemos, en primer lugar, que nadie pone en tela de juicio que Jesús murió. Los rumores que siguieron a Su muerte, cuando los soldados dijeron que los apóstoles habían robado el cuerpo en la noche, no aparecen en este libro. Sin embargo, la culpa parece flotar en el ambiente, pues es mencionada con frecuencia.

Completa la tabla con el contexto de cada frase. Añade también a quién van dirigidas estas palabras.

Pedro	
A éste, entregado por el determinado consejo y anticipado conocimiento de Dios, prendisteis y matasteis por manos de inicuos, crucificándole… (2:23)	
Sepa, pues, ciertísimamente toda la casa de Israel, que a este Jesús a quien vosotros crucificasteis, Dios le ha hecho Señor y Cristo. (2:36)	
… y matasteis al Autor de la vida, a quien Dios ha resucitado de los muertos, de lo cual nosotros somos testigos. (3:15)	
… sea notorio a todos vosotros, y a todo el pueblo de Israel, que en el nombre de Jesucristo de Nazaret, a quien vosotros crucificasteis y a quien Dios resucitó de los muertos, por él este hombre está en vuestra presencia sano. (4:10)	
El Dios de nuestros padres levantó a Jesús, a quien vosotros matasteis colgándole en un madero. (5:30)	

Esteban	
¿A cuál de los profetas no persiguieron vuestros padres? Y mataron a los que anunciaron de antemano la venida del Justo, de quien vosotros ahora habéis sido entregadores y matadores... (7:52)	

Pablo	
Porque los habitantes de Jerusalén y sus gobernantes, no conociendo a Jesús, ni las palabras de los profetas que se leen todos los días de reposo, las cumplieron al condenarle. Y sin hallar en él causa digna de muerte, pidieron a Pilato que se le matase. (13:27-28)	

Si leemos estas citas fuera de contexto, diríamos que los judíos son los que mataron a Jesús y, como Pilato, podríamos lavarnos las manos. Pero si Él murió por los pecados de todo el mundo, ¿quién es culpable de Su muerte? ¿Los judíos, los romanos, los gentiles, toda la humanidad, fuiste tú?

¿Qué crees que sintieron los judíos al escuchar la condena en los labios de los apóstoles?

..
..
..

¿Cómo habrías reaccionado tú en su lugar?

..
..
..

¿Cuántos habrán estado presentes durante la crucifixión e incluso habrán injuriado a Jesús?

..
..
..

RECITA

Observa nuevamente la pintura de Mattias Grunewald de esta lección. ¿Qué te provoca la agonía de Jesús?

Analicemos la palabra «agonía» que viene del sustantivo *agon* que originalmente se refería al lugar de la arena donde los gladiadores peleaban para su muy probable muerte.

¿Dónde vemos la agonía de Jesús antes de la cruz? Seguramente diremos que en el huerto de Getsemaní donde el alma de Jesús se entristeció profundamente y pidió que pasara de él la copa del dolor. Ahí el Señor agonizó con cada respiración. Para George Herbert, la agonía está allí y también en la cruz.

Durante su breve vida (1593-1633), George Herbert nunca publicó un solo poema. Sin embargo, poco antes de morir, George, pastor de una parroquia pequeña, dio a un compañero pastor un volumen corto. Esta colección de 167 poemas son una crónica de los altos y bajos, los éxitos y las luchas de Herbert en su caminar con Dios.

Se publicaron con el título de *El Templo* y dan una evidencia de fe a ojos de un hombre inteligente que luchó con la duda y que abrazó sin reservas la gracia de Dios.

Como muchos otros poetas, Herbert usó del simbolismo como un recurso literario para presentar sus ideas. En pocas palabras, los poetas prefieren pintar una imagen a decir una palabra. En lugar de decir «triste» dicen que alguien tiene «el corazón roto» o para hablar de la muerte se dice «cruzar el río».

¿Qué ejemplos de símbolos encuentras en la poesía de Herbert?

..

¿Has probado el jugo de la cruz?

..

¿Qué te hace pensar la última línea del poema?

..

La agonía[2]
(George Herbert)

Los filósofos han medido montes,
sondeado mares y reinos, y estados;
rastrearon fuentes, al cielo subieron:
 mas dos lugares hay inabarcables,
cuya medida exige mucho más:
son Pecado y Amor, casi insondables.

En el monte de los Olivos
sabrás qué es el Pecado al ver a un hombre
transido de dolor y ensangrentados
 cabellos, piel y harapos.
Pecado es potro que al dolor obliga
a buscar su alimento en cada vena.

Si del Amor no sabes, prueba
el jugo de la cruz que aquella lanza
a raudales nos trajo, y luego di
 si has probado algo igual.
Amor es un licor divino y dulce,
sangre para mi Dios; para mí, vino.

Concluye tu tiempo grupal en oración; reflexiona sobre lo que has dialogado.

2. Herbert, George. *Antología poética (Edición bilingüe)*. Traducido por Misael Ruiz y Santiago Sanz. (Barcelona, España: Animal Sospechoso, 2014), p. 7.

[†] MEDITA

ESTUDIO 1

¿Cuál fue el último sermón que impactó tu vida? El libro de los Hechos es muy valioso, pues no solo nos da un registro histórico y numerosas biografías y conversiones, sino también instrucciones y doctrina. Sin embargo, un lente con el que se puede mirar y estudiar este libro son los sermones que contiene. Por lo menos encontramos diez sermones en los Hechos y algunas otras importantes intervenciones.

En esta sesión estudiaremos qué dicen los tres sermones principales de Pedro y el de Esteban.

Lee los sermones completos y para llenar la tabla menciona qué dice dicho sermón sobre la cruz de Cristo.

Orador	Lugar y contexto	Pasaje	Versículos sobre la cruz	Notas
Pedro	Después del Pentecostés, a judíos	Hechos 2:14–36	v. 36	Si bien los judíos lo crucificaron, Dios le ha hecho Señor.
		Hechos 3:11–26		
		Hechos 10:34–43		
		Hechos 7:1–53		

¿Cuál es el tema central de las predicaciones que
has escuchado últimamente?

...

...

...

...

¿Cuál es el tema de tu propia predicación? ¿Mencionas la cruz
de Cristo cada vez que hablas de Él?

...

...

...

A Charles Spurgeon se le ha llamado el «príncipe de los predicadores».
Busca en Internet algún sermón que hable de la cruz.
¿Se parece a los de Hechos?

...

...

...

† *Con base en lo que has aprendido, toma unos minutos para hablar con Dios.*

ESTUDIO 2

¿Cómo habrá sido Pablo como predicador? ¿Vibrante e intenso? ¿Tranquilo y sosegado? Si bien no podemos saber qué ademanes hacía o cómo modulaba su voz, podemos descubrir el contenido de sus predicaciones.

En Hechos encontramos los viajes misioneros de Pablo quien visitó diversas ciudades y predicó en cada una de ellas. Si bien no tenemos el registro de todos sus sermones, analicemos seis de ellos.

Completa la tabla como en el estudio anterior y aprendamos de un gran predicador.

Sermones de Pablo			
Pasaje	Contexto	Versículos que hablan de la cruz	Notas
Hechos 13:16–47	Ante los de Antioquía de Pisidia	v. 27–28, 38	No había razón legal para ejecutarlo, pero pidieron que Pilato lo mataran. En Él hay perdón de pecados.
Hechos 17:22–31			
Hechos 20:18–35			
Hechos 22:1–21			
Hechos 24:10–21			
Hechos 26:1–29			

Aunque no en todos los sermones se menciona específicamente la crucifixión, la constante mención de la resurrección nos lleva a pensar en la muerte de Jesús. Sin embargo, Pablo tenía muy en claro cuál era el tema de su predicación.

> *Porque los judíos piden señales, y los griegos buscan sabiduría; pero nosotros predicamos a Cristo crucificado, para los judíos ciertamente tropezadero, y para los gentiles locura; mas para los llamados, así judíos como griegos, Cristo poder de Dios, y sabiduría de Dios.*
> *1 Corintios 1:23*

> *Pues me propuse no saber entre vosotros cosa alguna sino a Jesucristo, y a éste crucificado.*
> *1 Corintios 2:2*

Medita nuevamente en el tema de tus conversaciones, tus predicaciones y tus consejos. ¿Se centran en la cruz? ¿Compartes de Cristo?

...
...
...
...

¿Por qué crees que en este siglo moderno se habla cada vez menos de la cruz de Cristo? ¿Cómo se puede corregir esto?

...
...
...
...

Analiza una predicación reciente en tu congregación. ¿Se mencionó a Jesucristo y a este crucificado?

...

...

...

...

...

...

† *Con base en lo que has aprendido, toma unos minutos para hablar con Dios.*

5

LA CRUZ
EN ROMANOS

COMENCEMOS LA LECCIÓN CON ESTAS PREGUNTAS EN MENTE

† *¿Conoces arte del tiempo de la Reforma, pintado por protestantes o comisionado por ellos?*

† *¿Qué nos dice Romanos sobre la justificación y la santificación?*

† *¿Qué sentimientos producen en ti las heridas de Jesús?*

CONTEMPLA

¿Has oído hablar de la Reforma y de personajes como Lutero, Calvino y otros? Cuando la Reforma protestante del siglo XVI comenzó, rechazó muchas de las piezas de arte de la tradición católica y destruyó algunas de ellas. Sin embargo, el arte no desapareció del todo, sino que surgió una nueva tradición que siguió la agenda protestante y preparó el camino para el apogeo del Renacimiento.

La tradición luterana, en especial, aceptó un rol limitado de arte en sus iglesias. Como ejemplo, están los Cranach. Lucas Cranach el Viejo (1472-1553) fue amigo cercano de Lutero y abrazó con entusiasmo el protestantismo. Pintó temas religiosos, primero en la tradición católica y luego fue de los primeros en introducir las doctrinas luteranas en el arte.

Su hijo, Lucas Cranach el Joven (1515-1586), tuvo un estilo tan parecido al de su padre que ha sido complicado diferenciarlos. Entre los dos compusieron la pieza del altar de Weimer, una pintura que consta de diferentes escenas que se centran en temas del Antiguo y Nuevo Testamento.

† 5

† *¿Sobre quién cae la sangre? ¿Cuál es la importancia de esto?*

† *¿Qué detalles observas?*

† *¿Puedes ver a Adán siendo echado del paraíso?*
¿A quién está Cristo, con una capa roja, venciendo?
¿Qué otras alusiones bíblicas percibes?

El altar de Weimar[1]
(Lucas Cranach)

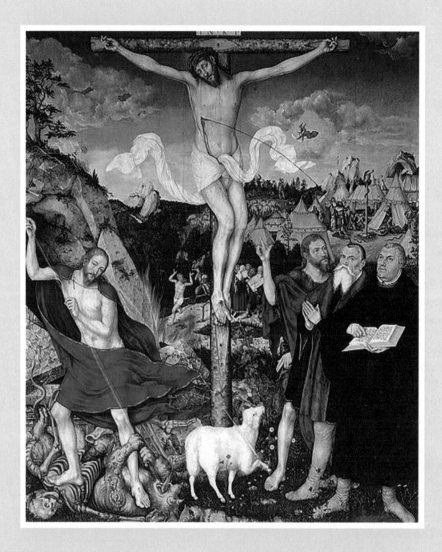

En el centro está Jesús, de quien mana la sangre que representa su sacrificio. En la esquina inferior derecha vemos a tres personajes importantes: Juan el Bautista, Lucas Cranach el Viejo y Martín Lutero.

En la esquina superior derecha se ejemplifica la escena de la serpiente en la cruz de Números 21, seguida por los pastores recibiendo el mensaje de Lucas 2.

En el centro y el lado izquierdo hay diferentes escenas.

1. Cranach, Lucas, El altar de Weimar. https://commons.wikimedia.org/wiki/File:Herderkirche_Weimar_Cranach_Altarpiece.jpg. Dominio público. Consultado el 27 de junio, 2022.

99 DIALOGA

¿Sabías que la epístola de los Romanos tuvo una fuerte influencia en el movimiento de la Reforma Protestante? Esta epístola trata de grandes temas que no solo motivaron el arte de la época sino también las grandes reformas eclesiásticas que crearon el luteranismo, el calvinismo y las demás corrientes de pensamiento protestante. Entre ellas está la doctrina de la justificación del creyente.

La justificación es clave para el cristianismo ya que la separa de las demás religiones del mundo que se basan en el desempeño del hombre para su salvación. Por el contrario, la justificación es el acto legal de Dios por el cual un pecador injusto que cree en Jesucristo como Salvador es declarado justo delante de Dios. En otras palabras, es más que un simple perdón. Alguien debe pagar por las ofensas cometidas contra Dios. Eso es lo que hizo Jesús en la cruz y por lo tanto se nos otorga Su justicia: todo el mérito es de Cristo.

En otras palabras, Dios actúa como Juez y nos justifica no con base en nuestra propia justicia —que por cierto no tenemos— sino con base en la justicia de Cristo. No es por lo que hemos hecho, sino por lo que Jesús hizo en la cruz. ¿Y quién puede ser justificado? Los que creen.

La fe confía en Jesús y en que Su obra en la cruz es suficiente para recibir la justificación de Dios. Como ejemplo, pensemos en un mendigo. El mendigo recibe un donativo por la pura bondad y gracia de quien se lo da. Lo único que él hace es extender la mano y recibe la limosna. La fe es como esa mano vacía que se extiende para recibir el regalo de Dios: la salvación.

Veamos lo que la epístola de Romanos nos dice sobre la cruz y la justificación del pecador.

Lee Romanos 3:22-25. ¿A qué se refiere la frase
«Dios puso (a Cristo Jesús) como propiciación»?
Puedes usar otras versiones para facilitar
tu comprensión del tema.

...

...

...

Ahora lee Romanos 4:22-25. Explica por qué el Señor fue «entregado por nuestras transgresiones, y resucitado para nuestra justificación». ¿Cuál es el nexo entre la crucifixión y la resurrección en cuanto a nuestra justificación?

...

...

...

...

Finalmente, explica las siguientes frases que se encuentran en Romanos 5:6-9.

Cristo... a su tiempo murió.

...

...

... siendo aún pecadores,
Cristo murió por nosotros.

...

...

... justificados en su sangre.

...

...

¿Por qué es la justificación una de las bases más importantes de nuestra fe?

...

...

...

RECITA

Curiosamente, en los siglos XVI y XVII, mientras en ciertas partes de Europa ocurría la Reforma, en España transcurría el Siglo de Oro, un período en que florecieron el arte y las letras. Entre los poetas y dramaturgos más importantes de la época resalta Lope de Vega (1562-1635), un prolífico autor. Se le atribuyen unos tres mil sonetos y algunos se basan en la fe cristiana.

Durante una crisis existencial, Lope de Vega se ordenó como sacerdote y compuso rimas sacras y numerosas obras devotas. Sin embargo, el poeta no resalta por una vida ejemplar, ni antes ni después de sus votos.

Sin embargo, en sus muchas poesías referentes a la cruz, podemos percibir la lucha espiritual de Lope de Vega que se sabe pecador y poco merecedor del perdón. ¿Habrá encontrado en Cristo la justificación por fe antes de morir? Eso esperamos. Lo cierto es que la cruz es el lugar perfecto para el alma pecadora y arrepentida, y así lo plasmó en uno de sus sonetos.

¿Cuál es la idea principal de este soneto?

...

...

...

¿Qué título le pondrías? En el texto original solo aparece como una rima sacra, sin un nombre en particular.

...

...

...

¿Qué alusiones encuentras a algunas historias bíblicas?

...

...

...

Soneto
«¡Cuántas veces, Señor, me habéis llamado...»[2]
(Lope de Vega)

¡Cuántas veces, Señor, me habéis llamado,
y cuántas con vergüenza he respondido,
desnudo como Adán, aunque vestido
de las hojas del árbol del pecado!

Seguí mil veces vuestro pie sagrado,
fácil de asir, en una cruz asido,
y atrás volví otras tantas, atrevido,
al mismo precio en que me habéis comprado.

Besos de paz os di para ofenderos,
pero sí, fugitivos de su dueño
hierran, cuando los hallan, los esclavos,

hoy que vuelvo con lágrimas a veros,
clavadme Vos a Vos en vuestro leño,
y tendréisme seguro con tres clavos.

Concluye tu tiempo grupal en oración; reflexiona sobre lo que has dialogado.

2. Vega, Lope de, *Rimas sacras*, núm. XV, en *Obras poéticas*, ed., introducción y notas de José Manuel Blecua, (Barcelona, Planeta, 1989), p. 302.

[†] MEDITA

ESTUDIO 1

Mi hija lloraba escandalosamente por una rabieta por la que le habíamos llamado la atención. «Si ya soy hija de Dios —nos dijo—, ¿por qué me sigo portando mal?».

¿Nos hemos sentido así?

Qué maravilla es estudiar que somos justificados por la fe, no por nada que hayamos hecho o podamos hacer. Sin embargo, a veces nos preguntamos si la obra de Dios está terminada en nosotros porque, si ya somos «justificados», ¿por qué hay tantas instrucciones en las epístolas sobre cómo debemos vivir hoy? ¿Y por qué fallamos continuamente en cumplirlas?

La respuesta está en el libro de Romanos que nos enseña sobre otra palabra importante: *santificación*. Esta es una palabra derivada de la palabra santidad, que significa «separación». Nos habla de la separación definitiva del pecado en el momento de nuestra salvación, pero también de una práctica progresiva en la que nos vamos apartando del pecado, pues todavía vivimos en un mundo corrompido y tenemos una naturaleza caída.

Se ha tratado de explicar la santificación con un sencillo ejemplo. Un joven menor de treinta años podrá graduarse y tener un título que verifique que es un «médico cirujano». No obstante, difícilmente nos pondríamos en sus manos para una operación a corazón abierto. Para eso elegiríamos un doctor más experimentado. Del mismo modo, tenemos ya un «título» que dice que somos santos delante de Dios, somos justos ante Sus ojos y hemos sido separados del pecado. Sin embargo, en el día a día seguimos aprendiendo a renunciar a nuestras prácticas pecaminosas en cada decisión que tomamos. Somos «santos» pero debemos aprender a vivir como tales.

... sabiendo esto, que nuestro viejo hombre fue crucificado juntamente con él, para que el cuerpo del pecado sea destruido, a fin de que no sirvamos más al pecado. Porque el que ha muerto, ha sido justificado del pecado. Y si morimos con Cristo, creemos que también viviremos con él; sabiendo que Cristo, habiendo resucitado de los muertos, ya no muere; la muerte no se enseñorea más de él. Porque en cuanto murió, al pecado murió una vez por todas; mas en cuanto vive, para Dios vive. Así también vosotros consideraos muertos al pecado, pero vivos para Dios en Cristo Jesús, Señor nuestro. No reine, pues, el pecado en vuestro cuerpo mortal, de modo que lo obedezcáis en sus concupiscencias; ni tampoco presentéis vuestros miembros al pecado como instrumentos de iniquidad, sino presentaos vosotros mismos a Dios como vivos de entre los muertos, y vuestros miembros a Dios como instrumentos de justicia. Porque el pecado no se enseñoreará de vosotros; pues no estáis bajo la ley, sino bajo la gracia.

Romanos 6:6-14

Nuestro viejo hombre fue crucificado juntamente con Cristo. ¿Qué consecuencias trae esto a nuestra vida y qué debemos hacer al respecto?

...

...

...

...

Así también vosotros, hermanos míos, habéis muerto a la ley mediante el cuerpo de Cristo, para que seáis de otro, del que resucitó de los muertos, a fin de que llevemos fruto para Dios. Porque mientras estábamos en la carne, las pasiones pecaminosas que eran por la ley obraban en nuestros miembros llevando fruto para muerte. Pero ahora estamos libres de la ley, por haber muerto para aquella en que estábamos sujetos, de modo que sirvamos bajo el régimen nuevo del Espíritu y no bajo el régimen viejo de la letra.

Romanos 7:4-6

También mediante el cuerpo de Cristo hemos muerto a la ley.
¿Qué consecuencia debe traer esto a nuestra vida?

...

...

¿Cuál es entonces la relación entre la santificación y la cruz de Cristo?
¿Qué convicción trae esto a tu vida?

...

...

...

La obra *El progreso del peregrino* es una alegoría de la vida del cristiano escrita por Juan Bunyan. Busca en Internet la escena donde Cristiano se ubica delante de la cruz. ¿Qué sucede? ¿Cómo describió Bunyan la belleza de la cruz?

...

...

...

† *Con base en lo que has aprendido, toma unos minutos para hablar con Dios.*

ESTUDIO 2

La pandemia de 2020 sacó a la superficie muchos miedos que mis hijos lograron articular mejor que yo misma. «¿Nos vamos a enfermar? ¿Vamos a morir? Si Dios nos cuida, ¿por qué estamos encerrados?».

A veces, en la vida cristiana también sentimos inseguridad. ¿Cuándo experimentamos este sentimiento? Cuando fallamos y caemos en la batalla con el pecado que mora en nosotros. ¿Qué hacer en esos días? Nuevamente podemos ir a la epístola a los Romanos que no es solo una exposición clara del evangelio sino también una presentación sistemática de la doctrina cristiana.

Como vimos en el estudio anterior, en los capítulos 6 y 7 Pablo muestra cómo la justicia de Dios transforma a los creyentes. Luego termina esa sección con el capítulo 8 que es una de las joyas de la Escritura. Podríamos titularle: «Vivir bajo la gracia». Lee los primeros versículos:

> *Ahora, pues, ninguna condenación hay para los que están en Cristo Jesús, los que no andan conforme a la carne, sino conforme al Espíritu. Porque la ley del Espíritu de vida en Cristo Jesús me ha librado de la ley del pecado y de la muerte. Porque lo que era imposible para la ley, por cuanto era débil por la carne, Dios, enviando a su Hijo en semejanza de carne de pecado y a causa del pecado, condenó al pecado en la carne; para que la justicia de la ley se cumpliese en nosotros, que no andamos conforme a la carne, sino conforme al Espíritu.*
>
> *Romanos 8:1-4*

¿Qué pasó cuando el Señor murió en la cruz?
¿Qué debemos hacer al respecto?

..

..

..

El gran tema de este capítulo es la seguridad de que nada ni nadie puede condenarnos si hemos creído en Cristo y nada ni nadie nos podrá separar del amor de Dios. Recordemos que, si tratamos de ganarnos el favor de Cristo por lo que hacemos, viviremos inseguros y sin compromiso. Entender que Cristo ya pagó por nosotros y que somos salvos por Su gracia nos debe animar a vivir como Cristo nos pide, confiados en esta promesa:

¿Quién es el que condenará? Cristo es el que murió; más aun, el que también resucitó, el que además está a la diestra de Dios, el que también intercede por nosotros.
¿Quién nos separará del amor de Cristo? ¿Tribulación, o angustia, o persecución, o hambre, o desnudez, o peligro, o espada?... Por lo cual estoy seguro de que ni la muerte, ni la vida, ni ángeles, ni principados, ni potestades, ni lo presente, ni lo por venir, ni lo alto, ni lo profundo, ni ninguna otra cosa creada nos podrá separar del amor de Dios, que es en Cristo Jesús Señor nuestro.
Romanos 8:34-35, 38-39

¿Cuáles afirmaciones nos deben traer seguridad de salvación?

..

..

..

..

El cantautor colombiano Santiago Benavides grabó en 2020 un álbum titulado CantaPalabra basado en el libro de Romanos. Escucha sus canciones; estas te ayudarán a memorizar versículos que nos recuerdan las importantes lecciones de esta epístola.

† *Con base en lo que has aprendido, toma unos minutos para hablar con Dios.*

LA CRUZ EN
1 Y 2 DE CORINTIOS

COMENCEMOS LA LECCIÓN CON ESTAS PREGUNTAS EN MENTE

† *¿Cómo habrías reaccionado tú de estar frente a Jesús en la cruz?*

† *¿Qué nos enseñan las dos cartas a los corintios sobre el sufrimiento de Cristo?*

† *¿Qué piensas de tus debilidades?*

 # CONTEMPLA

¿Has visto los libros de *Dónde está Wally*? En 1987, el ilustrador Martin Handford lanzó esta serie de populares libros en los que debes buscar al protagonista entre el caos y las multitudes de cada página.

Algo parecido hizo el artista holandés Pieter Brueghel (1525-1569) en su pintura *La Procesión al Calvario*. Ese es el segundo cuadro más grande conocido del autor y la pregunta podría ser: «¿Dónde está Cristo?».

Quizá Brueghel nos quiere recordar que el plan de Dios se desarrolla en medio de las prisas y el ruido de la vida diaria. Tal vez nos pide meditar en que los momentos más sagrados pueden suceder frente a nosotros y no darnos cuenta. Debemos tener ojos atentos no para encontrar a Wally, sino a Cristo y a su cruz, en cada momento de nuestras vidas.

† 6

† *¿Qué otros detalles de la mucha actividad en medio de Cristo llaman tu atención? ¿Puedes encontrar a los otros dos ladrones que serán colgados junto a Jesús?*

† *¿Cuál es el contraste entre lo que sucede en el plano terrenal y el celestial de esta obra?*

La Procesión al Calvario[1]

(Pieter Brueghel)

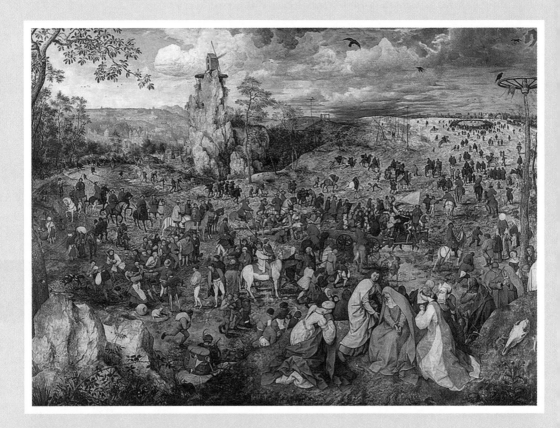

Podemos notar una escena con muchas personas, la mayoría envueltas en sus propios asuntos. En primer plano, sin embargo, encontramos un grupo de mujeres y un hombre que están doblados por el dolor. Aunque todos están vestidos conforme a la época del artista, reconocemos a María, la madre de Jesús, a otras dos mujeres y a Juan el Bautista.

¿Puedes ver a Jesús? Se encuentra en el centro, en el suelo bajo el peso de la cruz. Trae una túnica y podríamos decir que es el único vestido conforme a la moda del primer siglo. Unos cuantos lo ayudan, pero el resto, a su alrededor, camina rumbo a sus propios asuntos. Vemos soldados a caballo, campesinos encaminándose a donde ya hay dos cruces y se está colocando la tercera.

1. Brueghel, Pieter, La Procesión al Calvario. https://upload.wikimedia.org/wikipedia/commons/e/e0/Christ_carrying_the_Cross%2C_by_Pieter_Bruegel_%28I%29.jpg. Dominio público. Consultado el 27 de junio, 2022.

💬 DIALOGA

La iglesia de Corinto no era tan diferente a una pintura de Pieter Brueghel donde muchas cosas distraen de la figura del centro: Jesús. Era una iglesia dividida por la arrogancia de sus miembros más poderosos, lo que hacía que no trabajaran juntos en armonía.

Pablo les escribe y los amonesta a dejar a un lado sus rivalidades y ser testigos efectivos a los no creyentes. En pocas palabras, Pablo les recuerda que la iglesia es donde está el Espíritu de Dios y, por lo tanto, las personas que componen la iglesia deben trabajar para edificarse, no para destruirse.

De hecho, Pablo comienza la carta y va al fondo del asunto, y al hacerlo, nos dice mucho sobre la cruz de Cristo.

LEE EL SIGUIENTE PASAJE Y CONTESTA:

Pues no me envió Cristo a bautizar, sino a predicar el evangelio; no con sabiduría de palabras, para que no se haga vana la cruz de Cristo. Porque la palabra de la cruz es locura a los que se pierden; pero a los que se salvan, esto es, a nosotros, es poder de Dios.

Pues está escrito:
Destruiré la sabiduría de los sabios,
Y desecharé el entendimiento de los entendidos.

¿Dónde está el sabio? ¿Dónde está el escriba? ¿Dónde está el disputador de este siglo? ¿No ha enloquecido Dios la sabiduría del mundo? Pues ya que en la sabiduría de Dios, el mundo no conoció a Dios mediante

la sabiduría, agradó a Dios salvar a los creyentes
por la locura de la predicación.

Porque los judíos piden señales, y los griegos
buscan sabiduría; pero nosotros predicamos a Cristo
crucificado, para los judíos ciertamente tropezadero,
y para los gentiles locura; mas para los llamados,
así judíos como griegos, Cristo poder de Dios,
y sabiduría de Dios.
1 Corintios 1:17-24

¿De qué forma podría hacerse vana la cruz de Cristo?

...
...
...

¿A qué se refiere la palabra locura en la porción?

...
...
...

Según la porción, ¿qué puede ser Cristo crucificado para diferentes
grupos de personas?

...
...
...

LEAMOS AHORA ESTE PASAJE:

Así que, hermanos, cuando fui a vosotros para anunciaros el testimonio de Dios, no fui con excelencia de palabras o de sabiduría. Pues me propuse no saber entre vosotros cosa alguna sino a Jesucristo, y a éste crucificado.

Y estuve entre vosotros con debilidad, y mucho temor y temblor; y ni mi palabra ni mi predicación fue con palabras persuasivas de humana sabiduría, sino con demostración del Espíritu y de poder, para que vuestra fe no esté fundada en la sabiduría de los hombres, sino en el poder de Dios.

Sin embargo, hablamos sabiduría entre los que han alcanzado madurez; y sabiduría, no de este siglo, ni de los príncipes de este siglo, que perecen. Mas hablamos sabiduría de Dios en misterio, la sabiduría oculta, la cual Dios predestinó antes de los siglos para nuestra gloria, la que ninguno de los príncipes de este siglo conoció; porque si la hubieran conocido, nunca habrían crucificado al Señor de gloria.

2 Corintios 2:1-8

¿Qué predicaba Pablo?

...

...

...

...

¿Qué ocasionó la sabiduría de este siglo?

...

...

...

...

Después de recibir la primera carta de Pablo, los corintios cuestionaron sus motivos y su valentía. Su argumento era que, ya que Pablo había sufrido demasiado, no podía ser un verdadero apóstol de Cristo. Así que Pablo escribe otra carta, la que conocemos como 2 Corintios, y explica la relación entre el sufrimiento y el poder del Espíritu en su vida.

LEE LAS DIFERENTES VERSIONES DE ESTE PASAJE Y EXPLÍCALO EN TUS PROPIAS PALABRAS.

Porque si estamos locos, es para Dios; y si somos cuerdos, es para vosotros. Porque el amor de Cristo nos constriñe, pensando esto: que si uno murió por todos, luego todos murieron; y por todos murió, para que los que viven, ya no vivan para sí, sino para aquel que murió y resucitó por ellos.
2 Corintios 5:13-15, RVR1960

Si estamos locos, es por Dios; y, si estamos cuerdos, es por ustedes. El amor de Cristo nos obliga, porque estamos convencidos de que uno murió por todos, y por consiguiente todos murieron. Y él murió por todos, para que los que viven ya no vivan para sí, sino para el que murió por ellos y fue resucitado.
2 Corintios 5:13-15, NVI

Si parecemos estar locos es para darle gloria a Dios, y si estamos en nuestro sano juicio, es para beneficio de ustedes. Sea de una forma u otra, el amor de Cristo nos controla. Ya que creemos que Cristo murió por todos, también creemos que todos hemos muerto a nuestra vida antigua. Él murió por todos para que los que reciben la nueva vida de Cristo ya no vivan más para sí mismos. Más bien, vivirán para Cristo, quien murió y resucitó por ellos.
2 Corintios 5:13-15, NTV

¿Qué aprendemos de la muerte de Jesús en estos versículos?

...
...
...
...
...
...

¿A ti qué te controla?

...
...
...
...

RECITA

Al pensar nuevamente en la pintura de esta lección, volvemos a preguntarnos: «Si hubiéramos estado allí, presentes físicamente, durante la crucifixión de Jesús, ¿cómo hubiéramos reaccionado?». ¿Habríamos seguido en nuestros preparativos de la fiesta de la Pascua sin pensar dos veces en el Nazareno? ¿Habríamos estado al pie de la cruz injuriando a Jesús o llorando Su muerte?

La poesía y los himnos nos ayudan a remontarnos a esa escena, y hay uno en particular que nació del sufrimiento. En casi todos los himnarios de los últimos treinta años aparece un cántico espiritual afroamericano que seguramente es más antiguo que 1899, cuando se publicó por primera vez.

Consta de una serie de preguntas que no deben tomarse de forma literal, pues no era su propósito. Más bien siguen la fórmula de la *anamnesis*, del griego que significa «recordar». Esta fórmula nos invita a traer los eventos históricos al presente y hacerlos parte de nuestra historia.

Esta letra, de autor anónimo, se escribió durante la época de la esclavitud en Estados Unidos. La cruz para los esclavos afroamericanos representaba al Cristo que conocía su sufrimiento y les brindaba solidaridad. Recordemos que la solidaridad es «hacer tuyo el problema del otro».

Al leer el poema, ¿qué veían los esclavos mientras cantaban estas estrofas? ¿Eran solo espectadores o participantes del Calvario?

..

..

¿Qué opinas del ritmo de este poema y la repetición de cada frase?

..

..

¿Cómo nos invita esta canción a pensar en el sufrimiento de los demás? ¿Eres solidario?

..

..

¿Presenciaste la muerte del Señor?[2]

(Anónimo)

¿Presenciaste la muerte del Señor?
¿Presenciaste la muerte del Señor?
¡Oh! A veces al pensarlo, yo tiemblo, tiemblo,
Al saber lo que Él hizo por mí.

¿Viste tú cuándo en la cruz clavado fue?
¿Viste tú cuándo en la cruz clavado fue?
¡Oh! A veces al pensarlo, yo tiemblo, tiemblo,
Al saber lo que Él hizo por mí.

¿Viste cuándo su espíritu entregó?
¿Viste cuándo su espíritu entregó?
¡Oh! A veces al pensarlo, yo tiemblo, tiemblo,
Al saber lo que Él hizo por mí.

¿Viste cuándo el sol se oscureció?
¿Viste cuándo el sol se oscureció?
¡Oh! A veces al pensarlo, yo tiemblo, tiemblo,
Al saber lo que Él hizo por mí.

Concluye tu tiempo grupal en oración; reflexiona sobre lo que has dialogado.

2. Anónimo, ¿Presenciaste la muerte del Señor? https://hymnary.org/hymn/OC2013/428 (Traducción libre de la autora). Consultado el 27 de junio, 2022.

MEDITA

ESTUDIO 1

¿Te has preguntado qué lugar ocupa la cruz de Cristo en la celebración de la cena del Señor? Esta reunión de la mayor parte de grupos cristianos, que se ha llamado también «santa cena» o «mesa de la comunión» o de otras maneras, surgió durante la última cena que tuvo Jesús con Sus discípulos.

> *Mientras comían, Jesús tomó pan y bendijo, y*
> *lo partió y les dio, diciendo: Tomad, esto es mi cuerpo.*
> *Y tomando la copa, y habiendo dado gracias, les dio;*
> *y bebieron de ella todos. Y les dijo: Esto es mi sangre*
> *del nuevo pacto, que por muchos es derramada.*
> *De cierto os digo que no beberé más del fruto de la vid,*
> *hasta aquel día en que lo beba nuevo en el reino de Dios.*
>
> *Marcos 14:22-25*

Jesús tomó dos elementos que estaban en la mesa, el pan y el vino, y usándolos como símbolos, invitó a Sus discípulos a que cada vez que comieran pan y bebieran de esa copa, recordaran Su muerte. Podemos pensar en el poema de esta lección y la importancia de traer la obra de Cristo en la cruz a nuestra memoria.

¿Por qué crees que es tan importante?

...

...

...

Al parecer los corintios habían convertido este momento de comunión en un tiempo para seguir con sus divisiones. En lugar de pensar en Jesús, algunos solo pensaban en la comida y otros acentuaban las divisiones existentes. Así que Pablo, para corregir el problema, escribe:

> *Porque yo recibí del Señor lo que también os he enseñado:*
> *Que el Señor Jesús, la noche que fue entregado,*
> *tomó pan; y habiendo dado gracias, lo partió, y dijo:*

Tomad, comed; esto es mi cuerpo que por vosotros es partido; haced esto en memoria de mí. Asimismo tomó también la copa, después de haber cenado, diciendo: Esta copa es el nuevo pacto en mi sangre; haced esto todas las veces que la bebiereis, en memoria de mí. Así, pues, todas las veces que comiereis este pan, y bebiereis esta copa, la muerte del Señor anunciáis hasta que él venga.

1 Corintios 11:23-26

¿Quién le enseñó esto a Pablo?

..

¿Cuál es el orden de los verbos que Jesús realizó en aquella última cena?

..

¿Cuál es el nuevo pacto?

..

Durante la Cena del Señor pensamos en:

• el pasado: lo que Jesús hizo en la cruz,

• el presente: lo que esto implica para nosotros hoy, y

• el futuro: Jesús vendrá otra vez.

¿Cómo podemos hacer de esta celebración no un rito sin sentido ni un acto repetitivo sino una fiesta de conmemoración?

..

..

..

Celebra esta semana la Santa Cena y piensa en el sacrificio de Jesús por la humanidad.

† *Con base en lo que has aprendido, toma unos minutos para hablar con Dios.*

ESTUDIO 2

¿Qué enseña la Biblia sobre el sufrimiento? En el mundo moderno oímos muchas falsas corrientes que han surgido del cristianismo y que nos dicen que el sufrimiento no va de la mano con la fe cristiana. ¿Pero es esto lo que la Biblia enseña?

¿Cuándo fue la última vez que te sentiste débil? Pablo habla mucho de la debilidad en 2 Corintios. Leamos lo que dice 2 Corintios 13:4:

> *Porque aunque fue crucificado en debilidad, vive por el poder de Dios. Pues también nosotros somos débiles en él, pero viviremos con él por el poder de Dios para con vosotros.*

¿Qué te dice este versículo?

Nada puede quitarnos más fuerza que colgar de una cruz: un cuerpo abatido, pulmones colapsados, inmovilidad de manos y pies, y encima el escarnio de las personas. Sin embargo, no hay nada de debilidad en Jesús mismo. Un versículo antes Pablo nos dice:

> *Cristo [...] el cual no es débil para con vosotros, sino que es poderoso en vosotros.*

¿Entonces qué sucedió en la cruz? Cristo «eligió» una posición de debilidad. Cumplió Su propósito al hacerse débil y por medio de esa debilidad nos salvó.

La debilidad no es solo el paradigma de la cruz sino también de la vida cristiana. Nosotros también somos débiles en Él, pero vivimos por el poder de Dios. Notemos lo que dijo Charles Spurgeon: «Dios no salva hombres hoy mediante la fuerza de sus ministros, sino a través de su debilidad, y no es el poder del Evangelio, visto desde la perspectiva de la carne, lo que conquista naciones; sino, como en el caso de nuestro Señor, la victoria se gana mediante la debilidad».

Pablo estaba consciente de ello y en 2 Corintios nos habla de sus propias debilidades y su actitud hacia ellas.

> *Y me ha dicho: Bástate mi gracia; porque mi poder se perfecciona en la debilidad. Por tanto, de buena gana me gloriaré más bien en mis debilidades, para que repose sobre*

*mí el poder de Cristo. Por lo cual, por amor a Cristo
me gozo en las debilidades, en afrentas, en necesidades,
en persecuciones, en angustias; porque cuando soy débil,
entonces soy fuerte.*

2 Corintios 12:9-10

¿Cómo te inspiran estos versículos?

..

..

¿Cómo te ayuda la cruz de Cristo para ver tus debilidades bajo una nueva luz?

..

..

Lee la biografía o mira la película de *Joni* (Joni Eareckson Tada). También puedes
encontrar en línea su testimonio o algunas meditaciones. ¿Cómo ha sido su debilidad
física una fortaleza espiritual?

† *Con base en lo que has aprendido, toma unos minutos para hablar con Dios.*

7

LA CRUZ EN GÁLATAS Y EFESIOS

COMENCEMOS LA LECCIÓN CON ESTAS PREGUNTAS EN MENTE

† *¿Cómo expresó Rembrandt su visión de la cruz?*

† *¿Qué aprendemos de Gálatas y Efesios sobre la cruz?*

† *¿Qué importancia tiene el nacimiento de Jesús frente a la cruz?*

 CONTEMPLA

¿Por quién murió Jesús? Ya hemos hablado de este tema antes, pero sigue surgiendo en el arte y la poesía. ¿Murió solo por unos cuantos? ¿Murió por todos? Si no somos judíos, ¿estamos incluidos?

No es mucho lo que podemos saber de la fe de algunos pintores famosos que poco dejaron escrito. Tal es el caso de Rembrandt (1606-1669), el famoso pintor holandés. Sin embargo, sus pinturas nos hacen pensar en aquello que consideraba importante.

En tanto sus contemporáneos pintaban paisajes y la vida ordinaria, Rembrandt se hallaba cautivado por las historias bíblicas que su madre solía leerle en la infancia. Si bien algunos de sus contemporáneos también pintaban algunas de ellas, ninguno logró lo que Rembrandt: transmitir emoción y meter al espectador en la historia.

† 7

† *¿Por qué se pintaría a los pies de Jesús?*

† *¿Cómo juega Rembrandt con la luz y las sombras? ¿Con qué propósito?*

La erección de la cruz[1]
(Rembrandt)

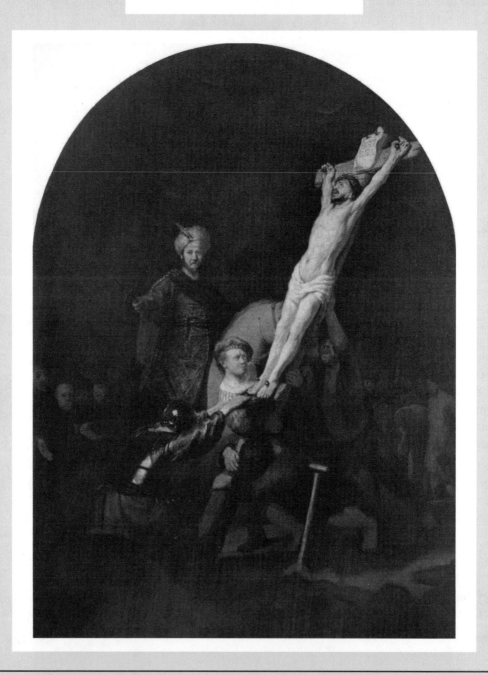

Uno de sus famosos cuadros muestra a Cristo en el centro, clavado, mientras los soldados están levantando la cruz. Pero a los pies de Jesús hay un hombre con una boina de artista que no es nada más que el mismo Rembrandt.

1. Rembrandt, La erección de la cruz. https://en.wikipedia.org/wiki/The_Raising_of_the_Cross#/media/File:Rembrandt_Harmensz._van_Rijn_073.jpg. Dominio público. Consultado el 27 de junio, 2022.

DIALOGA

¿Qué efecto transformador habrá tenido la cruz sobre Rembrandt?

No bien pasaron unos años después de la crucifixión, Jesús mismo apareció a Pablo y la vida de este antes fariseo cambió radicalmente. Tanto así que este hombre, quince años después, recorrió Galacia, lo que es la actual Turquía, compartiendo las Buenas Nuevas de Jesús, y muchos creyeron. Sin embargo, unos años más tarde, el Evangelio que estos gálatas creyeron fue atacado por judaizantes.

Los judíos entraron a las iglesias para enseñar la ley de Moisés como un estándar necesario para la total obediencia. A los gentiles se les pedía circuncidarse y a los judíos convertidos seguir con las tradiciones judías.

Pablo escribe para corregir estos errores y comienza su exposición diciendo que no debemos volver a construir el viejo sistema de la ley que ha sido destruido por la obra de Cristo. Cuando uno intenta obedecer la ley, la ley misma nos condena. Por lo tanto, concluye:

*Con Cristo estoy juntamente crucificado,
y ya no vivo yo, mas vive Cristo en mí;
y lo que ahora vivo en la carne, lo vivo en la fe
del Hijo de Dios, el cual me amó y se entregó
a sí mismo por mí. No desecho la gracia
de Dios; pues si por la ley fuese la justicia,
entonces por demás murió Cristo. ¡Oh gálatas
insensatos! ¿quién os fascinó para no obedecer
a la verdad, a vosotros ante cuyos ojos Jesucristo
fue ya presentado claramente entre vosotros
como crucificado?*

Gálatas 2:20-3:1

¿Quién ha sido crucificado con Cristo?

...

...

Si la ley pudiera hacernos justos ante Dios,
¿qué no habría sido necesario?

...

...

Busca el versículo en otras versiones y explícalo con tus propias
palabras.

...

...

Pablo sigue su pensamiento y concluye:

> *Porque todos los que dependen de las obras de la ley
> están bajo maldición, pues escrito está: Maldito todo
> aquel que no permaneciere en todas las cosas escritas
> en el libro de la ley, para hacerlas. Y que por la ley
> ninguno se justifica para con Dios, es evidente, porque:
> El justo por la fe vivirá; y la ley no es de fe, sino que
> dice: El que hiciere estas cosas vivirá por ellas.*
>
> *Cristo nos redimió de la maldición de la ley, hecho
> por nosotros maldición porque está escrito:
> Maldito todo el que es colgado en un madero,
> para que en Cristo Jesús la bendición de Abraham
> alcanzase a los gentiles, a fin de que por la fe
> recibiésemos la promesa del Espíritu.*
>
> *Gálatas 3:10-14*

Según este pasaje, ¿por qué los que dependen de la ley para hacerse justos ante Dios están bajo maldición?

..

..

¿Cómo nos rescató Cristo de esta maldición?

..

..

..

¡Qué pensamientos tan profundos! Demos gracias al Padre por la obra de Jesús.

En la carta de Efesios, escrita unos años después, también Pablo habla sobre el misterio del evangelio de la salvación. El evangelio, fuente de verdadera sabiduría, se ofreció tanto a judíos como a gentiles. ¡Jesús murió por todos! Y para enfatizar todas las bendiciones que surgen de la cruz, Pablo menciona algunas en el transcurso de su carta.

Completa la tabla y comenta qué dice cada pasaje sobre la cruz de Cristo.

Pasaje	Bendición
1:7 en quien tenemos redención por su sangre, el perdón de pecados según las riquezas de su gracia…	
2:13-14 Pero ahora en Cristo Jesús, vosotros que en otro tiempo estabais lejos, habéis sido hechos cercanos por la sangre de Cristo. Porque él es nuestra paz, que de ambos pueblos hizo uno, derribando la pared intermedia de separación, aboliendo en su carne las enemistades, la ley de los mandamientos expresados en ordenanzas, para crear en sí mismo de los dos un solo y nuevo hombre, haciendo la paz, y mediante la cruz reconciliar con Dios a ambos en un solo cuerpo, matando en ella las enemistades.	
5:25-27 Maridos, amad a vuestras mujeres, así como Cristo amó a la iglesia, y se entregó a sí mismo por ella, para santificarla, habiéndola purificado en el lavamiento del agua por la palabra, a fin de presentársela a sí mismo, una iglesia gloriosa, que no tuviese mancha ni arruga ni cosa semejante, sino que fuese santa y sin mancha.	

 # RECITA

La cruz es para judíos y gentiles, para pintores como Rembrandt y habitantes del siglo XXI, y como lo marca Gálatas, «cuando vino el cumplimiento del tiempo, Dios envió a su Hijo, nacido de mujer y nacido bajo la ley, para que redimiese a los que están bajo la ley…» (4:4-5).

Cuando pensamos en Navidad, no nos gusta pensar en la cruz, pero el nacimiento de Cristo no tendría sentido sin la belleza de la cruz. Miguel de Unamuno (1864-1936), escritor, poeta y filósofo español, fue un exponente principal de la Generación del 98. Inicialmente se centró en cuestiones éticas y los móviles de su fe, pero más tarde usó la literatura y la poesía para poner un poco de orden a sus contradicciones personales y las paradojas de su pensamiento. Si bien huyó de las etiquetas y su afiliación religiosa es un misterio, Unamuno se abrazó a Jesús pues para él el corazón del cristianismo fue Cristo. Solo Cristo.

En su Cántico de Navidad nos invita a reflexionar en que todo ser humano nace, padece y muere. Como muchos poetas, usa el recurso de la reiteración o la anáfora.

¿Qué frases repite y qué efecto produce esto?

..

..

Unamuno compara y contrasta el nacimiento de Jesús con su muerte. Subraya en el poema ejemplos de esto.

..

..

..

¿Qué te dice este poema a título personal?

..

..

..

Cántico de Navidad[2]

(Miguel de Unamuno)

¡Fecundo misterio!
¡Dios ha nacido!
¡Todo el que nace padece y muere!
¡Curad al niño!
¡Ved cómo llora lloro de pena
Llanto divino!

Gustó la vida:
Vierte sobre ella santo rocío.
Todo el que nace padece y muere;
sufrirá el niño
Pasión y muerte.
La rosa viva que está buscando
Humana leche,
Hiel y vinagre
Para su sed de amor ardiente
Tendrá al ajarse.

Las manecitas que ahora se esconden
Entre esos pechos de amor caudales,
Serán un día, día de gloria,
Fuentes de sangre,
Madre amorosa,

Para muerte cría a tu niño;
Mira que llora,
Llora la vida; ¡Tú con la vida
Cierra su boca!
Todo el que nace, padece y muere.
Morirá el niño muerte afrentosa.

¡Dios ha nacido!
¡No, Dios no nace!
¡Dios se ha hecho niño!
Quien se hace niño, padece y muere.
¡Gracias Dios mío!
Tú con tu muerte
Nos das la vida que nunca acaba,
La vida de la vida.
Tú, Señor, vencedores de la vida
Nos hiciste tomando nuestra carne,
Y en la cruz, vencedores de la muerte
Cuando de ella en dolor te despojaste.
¡Gracias Señor!

Concluye tu tiempo grupal en oración; reflexiona sobre lo que has dialogado.

2. Unamuno, Miguel de, Cántico de Navidad. Tomado de *Joyas de la Poesía Cristiana Española*. (Libros Logoi, Miami, Florida: 1972), pp. 10–11.

[†] MEDITA

ESTUDIO 1

Hace poco, a mi hijo de diez años le detectaron caries y se puso muy triste. No comprendía yo su malestar hasta que me dijo: «Es que siento que, si no soy perfecto, Dios no me va a querer». ¿Has pensado de un modo parecido?

La gracia gratuita que podemos recibir de parte de Dios nos hace sospechar que algo debe estar oculto. A final de cuentas así funciona la sociedad. Nada es un regalo. ¡Pero la salvación sí lo es! Tristemente muchas veces las religiones de los hombres exigen algo más que la obra salvadora de Jesús y de esto habla el apóstol Pablo en Gálatas.

Como hemos visto, Pablo muestra a los gálatas la importancia de la gracia sobre las obras de la ley y las tradiciones judías que quedaron obsoletas una vez que vino la cruz. En pocas palabras, el problema entre la cruz y estas lecciones de los judaizantes se resume así: la cruz es la obra total de la redención de Dios. No obstante, los judaizantes quieren añadir algo más a la obra salvadora de Cristo.

En el capítulo final de esta carta leemos lo siguiente:

> *Todos los que quieren agradar en la carne, éstos os obligan a que os circuncidéis, solamente para no padecer persecución a causa de la cruz de Cristo. Porque ni aun los mismos que se circuncidan guardan la ley; pero quieren que vosotros os circuncidéis, para gloriarse en vuestra carne.* <u>*Pero lejos esté de mí gloriarme, sino en la cruz de nuestro Señor Jesucristo, por quien el mundo me es crucificado a mí, y yo al mundo*</u>*. Porque en Cristo Jesús ni la circuncisión vale nada, ni la incircuncisión, sino una nueva creación.*
>
> *Gálatas 6:12-15*

Quizá los judaizantes creían sinceramente que los gentiles debían circuncidarse, pero a final de cuentas ellos no eran los perseguidos o señalados. ¿Cómo explica esto la primera parte de este pasaje?

...

...

...

¿Qué te dice la frase «ni aun a los mismos que se circuncidan guardan la ley»?

...

...

...

En el versículo subrayado encontramos tres cruces. Primero, Pablo habla de la cruz de Cristo donde literalmente Jesús fue colgado.

En segundo lugar, leemos que el sistema de creencias del mundo, del pecado y la religión, del arte y la ciencia que se oponen a Dios, fueron crucificados en la cruz de Cristo. En otras palabras, quienes crucificaron a Jesús terminaron muriendo ahí también.

Finalmente, Pablo dice que él mismo ha sido crucificado al mundo. Se refiere a una separación absoluta entre él y los enemigos del evangelio.

¿Cómo lucen estas tres cruces en tu vida?

...

...

...

En Galacia, hoy Turquía, la religión predominante actualmente es el islam, una religión por obras. Ora por los cristianos, una minoría en la región, para que sean ejemplos de la gracia de Dios y compartan las Buenas Noticias de Jesús.

† *Con base en lo que has aprendido, toma unos minutos para hablar con Dios.*

ESTUDIO 2

Cuando se visita las ruinas de Éfeso hoy en día se puede caminar por la calle de mármol. El piso está hecho de mármol blanco y tiene columnas del lado oriental donde antiguamente había comercios. Antes no había autos ni transporte público, así que la gente andaba de un lugar a otro.

Efesios 5:1-2, escrito para dichas personas, nos dice:

Sed, pues, imitadores de Dios como hijos amados.
Y andad en amor, como también Cristo nos amó,
y se entregó a sí mismo por nosotros,
ofrenda y sacrificio a Dios en olor fragante.

En este pasaje se compara la vida diaria con nuestra forma de trasladarnos de un lado a otro. Pablo comienza invitándonos a imitar a Dios, a caminar como Él, en las mismas sendas que Él eligió y con la misma integridad. Nuestro mejor ejemplo siempre será Jesús. Ciertamente no somos salvos por Su ejemplo, sino por Su sacrificio. Sin embargo, cuando ya somos Sus hijos, Él es nuestro mejor ejemplo.

¿Y cuál sería una manera práctica de imitarlo? Pablo explica en el versículo 2 que debemos andar en amor, como hizo Cristo. ¡Qué vara tan alta nos ha puesto!

¿Cómo piensas que se anda en amor?

..

..

A veces pensamos que dar la vida debe ser de un modo dramático, pero Dios nos pide entregar nuestra vida poco a poco, de minuto a minuto, un acto a la vez, como ofrenda y sacrificio en olor fragante.

La ofrenda a la que Pablo se refiere en el versículo 2 era la *minjá*, una oblación de flor de harina con aceite e incienso que expresaba gratitud por las bendiciones de Dios. Del mismo modo, podemos andar en amor al ayudar a los demás o pasar tiempo con otros como una forma de decir «gracias».

La palabra sacrificio se refiere a la víctima por el pecado o *zébakj*, el derramamiento de sangre que hizo Jesús.

¿Y si se nos pide dar la vida literalmente como un acto de amor?
¿Estamos preparados para ello?

..

..

..

¿Cómo es tu caminar con Jesús?

..

..

..

..

En 1897, Charles Sheldon, quien predicó una serie de sermones sobre el tema *¿Qué haría Jesús?*, publicó una novela llamada *En sus pasos*. Busca una copia y lee cómo una comunidad cambió la sociedad al pensar qué haría Jesús al enfrentar los dilemas morales y sociales de su época.

† *Con base en lo que has aprendido, toma unos minutos para hablar con Dios.*

LA CRUZ EN FILIPENSES Y COLOSENSES

COMENCEMOS LA LECCIÓN CON ESTAS PREGUNTAS EN MENTE

† *¿Qué vio Jesús desde la cruz?*

† *¿Qué sintió en la cruz?*

† *¿Qué expresamos nosotros en la cruz?*

CONTEMPLA

¿Qué vio Jesús desde la cruz? Si bien la mayoría de nosotros pensamos en pinturas de la crucifixión como fotografías donde vemos a Jesús colgado y a los personajes al pie de la cruz, ¿qué hubiera sucedido si la cámara hubiera estado colocada en la frente de nuestro Señor?

El artista francés James Tissot (1836–1902) realizó una de las pinturas más originales sobre la crucifixión. Su pintura es desde la perspectiva de Cristo en la cruz. En otras palabras, no lo vemos a él, sino a los que están a sus pies, como el grupo de mujeres, los soldados, los fariseos y otras personas comunes.

James Tissot, aunque famoso en su época durante el siglo XIX, hoy solo aparece como un artista en el pie de página de historia de arte. Sin embargo, este artista hizo una colección de 350 acuarelas sobre la vida de Jesús, publicadas en un libro en 1896 titulado *La vida de nuestro Señor Jesucristo*.

† 8

El artista que radicaba en París y Londres se preparó para hacer sus cuadros bíblicos mediante tres viajes a Palestina para observar detalles en la vida contemporánea, los que incluyó en sus pinturas. Dicen que en estos viajes sufrió una profunda transformación espiritual, religiosa y mística. La serie completa, terminada entre 1886 y 1894, está hoy en el museo de Brooklyn de Nueva York.

Su arte se ha descrito como precursor de los cómics modernos, con sus detalles, colores y trazos, pero ciertamente no nos deja indiferentes.

† *¿Qué personajes reconoces en la pintura?*

† *¿Qué detalles cambiarías o agregarías?*

La mirada de Cristo desde la cruz[1]

(James Tissot)

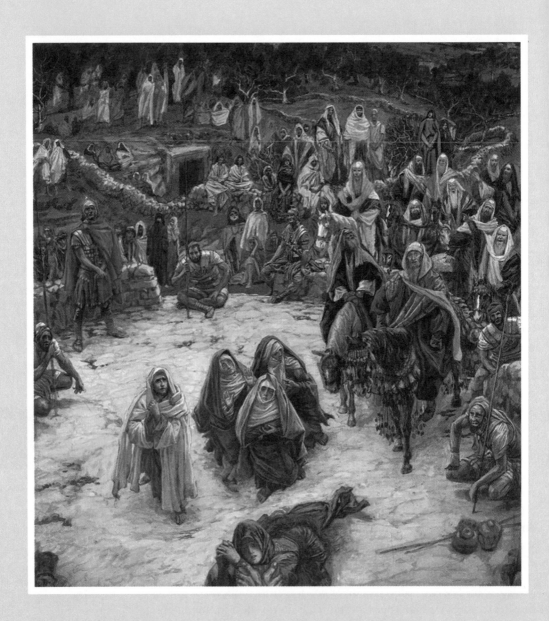

1. Tissot, James, La mirada de Cristo desde la cruz. https://en.wikipedia.org/wiki/Crucifixion,_seen_from_the_Cross#/media/File:Brooklyn_Museum_-_What_Our_Lord_Saw_from_the_Cross_(Ce_que_voyait_Notre-Seigneur_sur_la_Croix)_-_James_Tissot.jpg. Dominio público. Consultado el 27 de junio, 2022.

💬 DIALOGA

En la Biblia podemos leer no solo lo que Jesús vio desde la cruz, sino lo que sintió, y esto lo encontramos en la carta a los Filipenses. A diferencia de otras cartas, Pablo no escribió como respuesta a una crisis, sino para expresar su aprecio y afecto hacia ellos, pues los filipenses apoyaron a Pablo económicamente durante su ministerio.

Aunque encontramos muchas ideas y conceptos importantes en esta carta, así como versículos que hemos memorizado desde siempre, el centro de esta epístola está en el ejemplo de la humillación de Jesús en el capítulo 2.

Haya, pues, en vosotros este sentir que hubo también en Cristo Jesús, el cual, siendo en forma de Dios, no estimó el ser igual a Dios como cosa a que aferrarse, sino que se despojó a sí mismo, tomando forma de siervo, hecho semejante a los hombres; y estando en la condición de hombre, se humilló a sí mismo, haciéndose obediente hasta la muerte, y muerte de cruz.

Filipenses 2:5-8

Completa el diagrama de los escalones que Jesús tuvo que bajar para llegar a la muerte de cruz.

Siendo en forma de Dios, no estimó...

¿Cómo relacionas estos escalones con la frase: «Haya, pues, en vosotros este sentir»? ¿Qué sintió Jesús?

La iglesia de los colosenses, por su parte, estaba bajo ataque de falsos maestros que negaban o denigraban la deidad de Jesús. Sugerían que no era Dios. Por lo tanto, en su carta dirigida a los de Colosas, Pablo describe a Cristo con el lenguaje más elevado del Nuevo Testamento, pero centrándose en la preeminencia y suficiencia del Salvador.

Jesús, en pocas palabras, es el centro del universo. No solo el Creador de todo, sino el soberano. Es la cabeza de la Iglesia, quien reconcilia todas las cosas; a quien necesitamos.

Y él es antes de todas las cosas, y todas las cosas en él subsisten; y él es la cabeza del cuerpo que es la iglesia, él que es el principio, el primogénito de entre los muertos, para que en todo tenga la preeminencia; por cuanto agradó al Padre que en él habitase toda plenitud, y por medio de él reconciliar consigo todas las cosas, así las que están en la tierra como las que están en los cielos, haciendo la paz mediante la sangre de su cruz.

Coloseses 1:17-20

¿Cómo reconcilió Dios al hombre con Él?

...
...
...
...

Si, pues, habéis resucitado con Cristo, buscad las cosas de arriba, donde está Cristo sentado a la diestra de Dios.Poned la mira en las cosas de arriba, no en las de la tierra. Porque habéis muerto, y vuestra vida está escondida con Cristo en Dios.

Colosenses 3:1-3

¿Qué debemos buscar y cómo?

...
...
...
...

¿Qué implica que hemos muerto a esta vida y nuestra verdadera vida está escondida con Cristo en Dios?

...
...
...
...

RECITA

Si bien la frase «nuestra vida escondida en Cristo» suena poética, es, principalmente, una declaración contundente. A veces vivimos como si la vida santificada fuera la más grande duda que tenemos; algo que hoy está y mañana no. Sin embargo, Pablo nos recuerda que es lo más firme que hay, pues Dios está detrás de nuestra salvación.

Lo más inseguro e incierto en la vida es vivir sin Dios. Sin embargo, los creyentes tenemos esta tranquilidad y descanso por lo que podemos decir al Señor que lo amamos, no por lo que nos da, sino por quién es Él.

Laura Jorquera, chilena nacida en 1892, escribió esta poesía que nos habla de este amor y gratitud profundos que surgen de comprender que hemos recibido por gracia la salvación y la belleza de la cruz. La artista nos recuerda los primeros frutos que se ofrecían al Señor cada cosecha al titular su poema *Primicia*.

Jorquera construye un soneto que sigue las formas que ya hemos visto en ejemplos pasados.

¿Qué diferencia hay entre el lenguaje de su soneto
y el de, por ejemplo, Lope de Vega?

...

...

...

¿A qué la ha llamado el Señor?

...

...

...

¿Qué nos dice sobre el Calvario?
¿Puedes decir tú lo mismo?

...

...

...

...

Primicia[2]
(Laura Jorquera)

No me inclina, Señor, para adorarte
La gloria que me tienes ofrecida,
Ni me atrae el saber que en otra vida
Siglos tendré para servir y amarte.

Tú me llamas, Señor; debo escucharte
Pues tu voz insistente me convida,
Con lazo indisoluble se halla unida
Mi alma contigo, y debo acompañarte.

Mi vida toda quiero consagrarte;
Mi alma a Tus plantas mírala rendida,
Sus males, su dolor sin ocultarte.

Y al Calvario subir, por alcanzarte,
Dispuesta estoy, en ansias encendida
Si solo así puedo mi amor probarte.

Concluye tu tiempo grupal en oración; reflexiona sobre lo que has dialogado.

2. Jorquera, Laura, Primicia. Tomado de Cervantes Ortiz, Leopoldo, *El salmo fugitivo: Antología de poesía religiosa latinoamericana (Edición en español)*. (Editorial CLIE. Barcelona, España, 2009), p. 80.

 Medita

ESTUDIO 1

Cuando Alicia en el país de las maravillas pregunta al gato de enigmática sonrisa por qué dirección debe seguir, el gato le pregunta: «Eso depende de donde quieras ir». Alicia contesta que no importa el lugar, así que el gato concluye: «En ese caso, tampoco importa la dirección que tomes».

Muchas veces en nuestra vida cristiana andamos sin rumbo, pues hemos olvidado la meta que perseguimos. La carta a los filipenses nos recuerda con claridad para qué estamos en este mundo y hacia dónde vamos.

> *Y ciertamente, aun estimo todas las cosas como*
> *pérdida por la excelencia del conocimiento de Cristo*
> *Jesús, mi Señor, por amor del cual lo he perdido todo,*
> *y lo tengo por basura, para ganar a Cristo,*
> *y ser hallado en él, no teniendo mi propia justicia,*
> *que es por la ley, sino la que es por la fe de Cristo,*
> *la justicia que es de Dios por la fe; a fin de conocerle,*
> *y el poder de su resurrección, y la participación de*
> *sus padecimientos, llegando a ser semejante a él en*
> *su muerte, si en alguna manera llegase a*
> *la resurrección de entre los muertos.*
> *Filipenses 3:8-11*

¿Qué tiene por basura Pablo?

...
...

¿Cuál es el fin de perder todo y ganar a Cristo?

...
...
...

En primer lugar, Pablo nos recuerda que nuestra meta es conocer más a Jesús y el poder de Su resurrección; y, en segundo lugar, participar de Sus padecimientos. En resumen, nuestra meta es conocer más a Jesús y ser más como Él cada día.

Detengámonos en la segunda parte solamente.

¿Qué implica ser parte del sufrimiento de Jesús?

...

...

Nuestro Salvador vino a sufrir por nuestros pecados en la cruz. Todo Su ministerio resaltó por la constante oposición de los fariseos a Sus enseñanzas, por la incomprensión incluso de Sus más allegados y, finalmente, por la más baja traición. Aunque jamás podremos meternos bajo Su piel para comprender Sus sufrimientos, Pablo parece decirnos que nunca podremos ser totalmente como Él si no pasamos por momentos difíciles y aprendemos a confiar nuestras almas a Dios.

No nos gusta pensar en dificultades o sufrimientos. De hecho, solemos señalar a los que sufren y sugerimos que quizá han pecado o están recibiendo un castigo y ¡por eso les va mal! Lo cierto es que tenemos ejemplos como el de Job, un hombre íntegro que fue herido por Satanás, y como el mismo Pablo, que pasó por grandes tribulaciones por amor a Jesús.

El sufrimiento es necesario. Hebreos 5:8 nos dice que, aunque Jesús era Hijo, «por lo que padeció aprendió obediencia». ¿Quiere decir que Jesús fue desobediente y aprendió a obedecer al sufrir? ¡No! Implica que Jesús no pasó por la prueba de la obediencia hasta que sufrió. En otras palabras, la única manera de demostrar que amamos a Dios y estamos dispuestos a obedecerle es permaneciendo firmes cuando llega el momento de la prueba.

La buena noticia es que solo si sufrimos y participamos con Él de Su muerte, podremos experimentar, de algún modo, el gran poder que lo levantó de la muerte.

¿Has padecido por causa del nombre de Jesús?

...

...

Es hermoso pensar en la vida cristiana como una carrera.
Busca en Internet ejemplos de atletas que no se han dejado vencer
y han concluido la carrera a pesar de las dificultades.

† *Con base en lo que has aprendido, toma unos minutos para hablar con Dios.*

ESTUDIO 2

¿Has tenido una deuda importante? ¿Qué te hace sentir? Imagina que tuvieras la deuda de un país entero. ¿Cuál sería tu reacción? ¿Cuándo terminarías de pagarla? Del mismo modo, Pablo, en la carta a Colosenses, nos recuerda la enormidad de nuestra deuda con Dios.

> *Y a vosotros, estando muertos en pecados y*
> *en la incircuncisión de vuestra carne, os dio vida*
> *juntamente con él, perdonándoos todos los pecados,*
> *anulando el acta de los decretos que había contra*
> *nosotros, que nos era contraria, quitándola*
> *de en medio y clavándola en la cruz, y despojando*
> *a los principados y a las potestades, los exhibió*
> *públicamente, triunfando sobre ellos en la cruz.*
> *Colosenses 2:13-15*

Se ha dicho que este pasaje pudo haber sido parte de un himno o una recitación coral de las primeras iglesias, ¡y qué grandes verdades enseña! Analicemos tres ilustraciones de este pasaje. Primero, tenemos la muerte y la vida.

Qué imagen mental aparece en tu mente al pensar en muertos vivientes?

..

..

..

¿Qué nos dice Pablo sobre la muerte y la vida?

..

..

..

La segunda ilustración se basa en las deudas. Imagina una larga lista con todo lo que debemos en la tarjeta de crédito. La imagen de este pasaje no solo nos dice que esa lista quedó pagada —alguien tuvo que desembolsar— sino que también se clavó sobre el madero.

¿Por qué crees que añade esto? ¿Qué impacto tiene esta acción
en tu imagen mental que vas creando?

...

...

...

Finalmente, imagina a alguien burlándose y señalando nuestra monstruosa lista de deudas.
Ese documento, por así decirlo, nos tenía atados a esos mofadores y enemigos que sacudían
frente a nosotros la vergonzosa condena de maldades. Sin embargo, Jesús no solo paga la
deuda y acepta el castigo, sino que también triunfa sobre nuestros enemigos.

¿Qué imagen pinta esto en tu mente?

...

...

¿Quiénes son estos principados y potestades que buscaban nuestro mal?

...

...

Tal vez Pablo tenía en mente la escena del ejército romano que, cuando volvía a Roma
después de sus victorias militares, organizaba un desfile para presumir su poderío, pero
también para exhibir a sus enemigos. Los ataban y los hacían caminar bajo las injurias de los
ciudadanos y la vergüenza al verse despojados de sus uniformes.

No debemos andar por este mundo con derrota sino con gratitud. La deuda se pagó. El
sacrificio de Cristo te ha salvado.

Tienes libertad. ¿Lo crees?

...

...

En el libro *Los Miserables* vemos una escena de perdón. Un hombre
que ha robado recibe el perdón y su vida cambia. Busca la película
o el libro y analiza la primera escena de Valjean con el obispo Myriel.
¿Qué aprendemos sobre las deudas y el perdón de Cristo?

† *Con base en lo que has aprendido, toma unos minutos para hablar con Dios.*

LA CRUZ
EN HEBREOS

COMENCEMOS LA LECCIÓN CON ESTAS PREGUNTAS EN MENTE

† *¿Cómo expresa la escultura la crucifixión de Cristo?*

† *¿Qué dice Hebreos sobre el sacrificio de Jesús?*

† *¿Cómo reaccionan nuestros sentidos ante la belleza de la cruz?*

 CONTEMPLA

¿Cómo expresan los pueblos latinoamericanos la cruz de Cristo?
En muchos de nuestros países podemos encontrar el arte sacro de muchas iglesias, que tuvo su auge durante la época colonial. Sin embargo, tenemos ejemplos de representaciones de Jesús como el mediador de la paz en estatuas como la del Cristo Redentor de los Andes.

Este monumento, erigido en 1904, se ubica en la frontera andina entre Argentina y Chile. A unos cuatro mil metros de altura, la obra realizada por el argentino Mateo Alonso, conmemora cómo ambos países lograron superar, de manera pacífica, un conflicto por cuestiones de límites territoriales. Aunque estuvieron al borde de la guerra, las artes diplomáticas triunfaron y no se llegó a la belicosidad.

La estatua, llevada en partes en tren, luego subida en lomo de burro hasta el sitio fronterizo, pesa unas 4 toneladas y tiene 7 metros de altura. Sin embargo, es el simbolismo lo que la hace una obra interesante que nos hace pensar en Jesús.

† 9

† *¿A quién crees que está bendiciendo Jesús con la mano derecha?*

† *¿Qué importancia tiene que Jesús sostenga una cruz y no un cetro o una espada?*

† *¿Qué crees que el autor quiso expresar al poner a Cristo de pie sobre un hemisferio terráqueo?*

El Cristo Redentor de los Andes[1]
(Mateo Alonso)

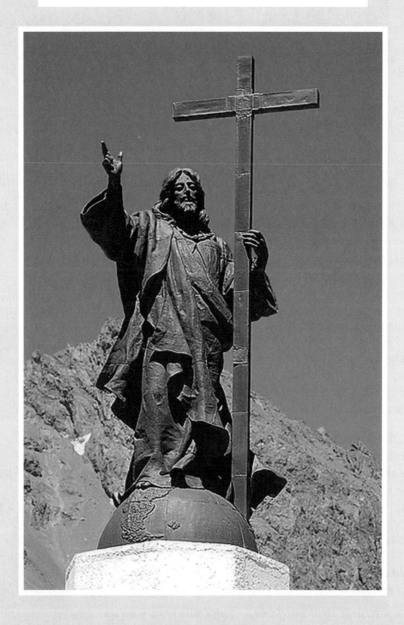

Curiosamente, la estatua está hecha del bronce de antiguos cañones y existe una réplica del monumento en el Palacio de la Paz en La Haya, donde sesiona la Corte Internacional de Justicia. Esta obra es la más famosa de su autor, Mateo Alonso, conocido por usar materiales insólitos en su época como la terracota y el yeso.

1. Alonso, Mateo, El Cristo Redentor de los Andes. https://es.wikipedia.org/wiki/Cristo_Redentor_de_los_Andes#/media/Archivo:Cristo_Redent%20or_de_los_Andes.jpg. Dominio público. Consultado el 27 de junio, 2022.

DIALOGA

Cuando contemplamos las diversas estatuas gigantescas de Cristo en el mundo, reconocemos que, aunque son enormes, no se comparan con el verdadero tamaño y la majestuosidad del Salvador.

La epístola de Hebreos nos invita a reflexionar en que Jesús es superior a los ángeles, a la ley, a Moisés, a los rituales del Antiguo Testamento, a todo lo creado. Jesús es el Rey, como también evoca la estatua de Cristo Rey en Guanajuato, México. El escritor de Hebreos continuamente hace mención de la superioridad de Cristo y Su obra, pues toda la pompa y circunstancia de la religión y todo personaje religioso palidecen frente a la persona, la obra y el ministerio de Jesucristo.

Lee Hebreos 2 y escribe en la tabla qué pasó cuando el Señor Jesús murió en la cruz según cada versículo.

Pasaje	
v. 9	
v. 10	
v. 14	
v. 17	

Jesús, Dios hecho carne, experimentó la muerte por todos. ¿Por qué tenía que morir de una manera tan difícil? ¿Por qué sufrir? Porque como nos explica el autor, solo podría ser un líder perfecto, apto para llevarnos a la salvación, mediante el sufrimiento.

¿Qué nos muestra esto sobre nuestra idea del sufrimiento?

..

..

Por otra parte, todos los seres humanos vivimos esclavizados por nuestro temor a la muerte, como dice Hebreos 2:17.

¿Cómo nos ha librado y nos libra hoy de esto el sacrificio de Jesús?

..

..

Después de mostrar el autor que Cristo está por encima de todo y que es supremo, nos anima a seguir adelante y usa en particular la imagen de la cruz y el sufrimiento de Cristo para invitarnos a actuar.

¿Qué acciones debemos tomar ante lo que sucedió en la cruz?

..

..

..

Por tanto, nosotros también, teniendo en derredor nuestro tan grande nube de testigos, despojémonos de todo peso y del pecado que nos asedia, y corramos con paciencia la carrera que tenemos por delante, puestos los ojos en Jesús, el autor y consumador de la fe, el cual por el gozo puesto delante de él sufrió la cruz, menospreciando el oprobio, y se sentó a la diestra del trono de Dios.

Considerad a aquel que sufrió tal contradicción de pecadores contra sí mismo, para que vuestro ánimo no se canse hasta desmayar.

Hebreos 12:1-3

¿Qué debemos considerar? ¿Para qué? ¿Lo haces?

..

..

..

Tenemos un altar del cual los sacerdotes del tabernáculo no tienen derecho a comer. Bajo el sistema antiguo, el sumo sacerdote llevaba la sangre de los animales al Lugar Santo como sacrificio por el pecado, y los cuerpos de esos animales se quemaban fuera del campamento. De igual manera, Jesús sufrió y murió fuera de las puertas de la ciudad para hacer santo a su pueblo mediante su propia sangre. Entonces salgamos al encuentro de Jesús, fuera del campamento, y llevemos la deshonra que él llevó. Pues este mundo no es nuestro hogar permanente; esperamos el hogar futuro.

Hebreos 13:10-14

¿Qué demos llevar? ¿Por qué? ¿Cómo puedes aplicar esto a tu vida hoy?

..

..

..

..

..

..

RECITA

La epístola de Hebreos aclara la motivación de Jesús al morir en la cruz. Si bien el amor fue su móvil principal, leemos que, por el gozo puesto delante de Él, en otras palabras, nuestra salvación, no le importó la vergüenza que la cruz representaba.

De igual manera, en Hebreos, en el capítulo 2, el escritor nos explica que para salvarnos, el Hijo se hizo carne y sangre. Solo como un ser humano podía morir y, por medio de Su muerte, vencer al diablo y libertar a todos los que vivíamos esclavizados por temor a la muerte.

Quizá hoy, aunque ya somos hijos de Dios, volvemos a ponernos las cadenas de esclavitud por miedo a morir. Sin embargo, Jesús menospreció el oprobio de la muerte y la deshonra de la cruz por nosotros.

¿Cómo puede esto cambiar nuestra percepción de la muerte?

...

...

Rafael Sánchez Mazas (1894-1966), escritor español contemporáneo, fue periodista, novelista, escritor y ensayista. Vivió durante la Guerra Civil española, y fue encarcelado y amenazado muchas veces. Se le considera un representante del nacionalismo de tradición católica y conservadora.

De modo interesante, en una escala de prioridades, siempre puso el amor a Dios por encima del amor a la patria.

Si observamos su soneto a continuación, podemos comprender un poco de su corazón, su aflicción y su sacrificio.

¿Qué hacen sus ojos y qué hacen sus labios?

...

¿Cuál es su opinión de la muerte? ¿Cuál es su deseo?
¿Puedes decir lo mismo?

...

...

A Jesús Crucificado[2]
(Rafael Sánchez Mazas)

Delante de la cruz los ojos míos
Quédenseme, Señor, así mirando,
Y, sin ellos quererlo, estén llorando,
Porque pecaron mucho y están fríos.

Y estos labios que dicen mis desvíos
Quédenseme, Señor, así cantando,
Y sin ellos quererlo estén rezando,
Porque pecaron mucho y son impíos.

Y así con la mirada en vos prendida,
Y así con la palabra prisionera,
Como la carne a vuestra cruz asida,
Quedóseme, Señor, el alma entera,
Y así clavada en vuestra cruz mi vida,
Señor, así, cuando queráis me muera.

Concluye tu tiempo grupal en oración; reflexiona sobre lo que has dialogado.

2. Sánchez Mazas, Rafael, A Jesús Crucificado. Tomado, con ligeros retoques, de *Antología de la poesía sacra española*, selección y prólogo de Ángel Valbuena Prat. (Editorial Apolo, Madrid, 1940), pp. 557-558. Incluido en Rafael Sánchez Mazas, Poesías, ed. de Andrés Trapiello. (Comares, Granada, 1990), p. 167. Reproducido igualmente en *Cuando rezar resulta emocionante. Poesías para orar*, 2.ª ed., refundida y ampliada, selección, presentación y notas de Manuel Casado Velarde. (Ediciones Cristiandad, Madrid, 2017), p. 157.

 Medita

ESTUDIO 1

Una tía muy querida amaba a Dios y le seguía, pero una semana antes de una crisis de salud le dijo a su familia: «Sé que todo es verdad, creo en Dios, en Cristo, pero me es tan difícil entender por qué el tema central de la redención está en el derramamiento de sangre para purificación. Nadie pensaría en la sangre para lavar o limpiar algo. La idea de sacrificio y sangre se relaciona con culturas primitivas o salvajes, para mí suena a locura. Aun así creo, pero no entiendo».

Una semana después estaba internada en estado crítico. Sufría de síndrome antifosfolípido, una compleja condición del sistema inmunológico de orden genético que puede atacar en cualquier momento algún órgano del cuerpo. En ese momento, atacaba su sangre. Fue aterrador para ella darse cuenta de que ella misma era la causante de la destrucción masiva de su sangre.

La primera noche internada, la más crítica, se acordó de su conversación con la familia. No tardó en entender que, si ella perdía su sangre, ¡moriría! Sin embargo, ¡Jesús había derramado Su sangre por ella para vida eterna! ¡Todo adquiría sentido! La vida de mi tía dio un giro de ciento ochenta grados. Su fe, antes seguidora de la rutina, se volvió un himno de gratitud y entrega diaria. Ahora entendía que la sangre sí limpia, sí purifica, sí da vida.

Quizá como ella a veces nos incomoda el tema de la sangre, pero el escritor de Hebreos la menciona mucho a través de su carta.

Los siguientes versículos nos hablan de la sangre de Cristo derramada en la cruz por nosotros. Búscalos y medita en el valor que tiene esa sangre.

Pasaje	
2:14	
9:12–14	
10:19–22	
12:24	
13:12; 20–21	

Recuerda que en la sangre está la vida, vida derramada por nosotros en Jesús.

Un himno cristiano cubano escrito por un autor desconocido se llama *Tierra bendita y divina*. En su coro dice: «Eres la historia inolvidable, porque en su seno se derramó la sangre, preciosa sangre, del unigénito Hijo de Dios». Escucha este canto y recuerda la belleza de la cruz.

† *Con base en lo que has aprendido, toma unos minutos para hablar con Dios.*

ESTUDIO 2

¿Para qué sirven las advertencias? ¿Lo has pensado? Todo en este mundo tiene un uso, pero también un peligro. Por ejemplo, si usas correctamente el detergente, lava tu ropa. Si le das otro uso, como ingerirlo, ¡te envenenas! La Biblia contiene diversas señales de peligro para que sepamos andar con cuidado, y el escritor de Hebreos nos señala algunas.

Veamos dos que están ligadas con la cruz. Ambas son advertencias para los creyentes y nos muestran algo que podemos hacer y que nos perjudicará de maneras terribles.

La primera advertencia es para aquellos que no quieren madurar en su fe. Son los que han recibido de Dios el perdón, pero no quieren comprometerse a una vida consagrada a Él. Son los que, por así decirlo, tienen ya su boleto al cielo, pero no han entendido que la vida cristiana con todas sus implicaciones y bendiciones ¡empieza justo ahora

Así describe a estas personas el pasaje:

Así que dejemos de repasar una y otra vez las enseñanzas elementales acerca de Cristo. Por el contrario, sigamos adelante hasta llegar a ser maduros en nuestro entendimiento. No puede ser que tengamos que comenzar de nuevo con los importantes cimientos acerca del arrepentimiento de las malas acciones y de tener fe en Dios. Ustedes tampoco necesitan más enseñanza acerca de los bautismos, la imposición de manos, la resurrección de los muertos y el juicio eterno. Así que, si Dios quiere, avanzaremos hacia un mayor entendimiento.

Hebreos 6:1-3, NTV

¿Y qué pasa entonces?

> *Pues es imposible lograr que vuelvan a arrepentirse*
> *los que una vez fueron iluminados—aquellos que*
> *experimentaron las cosas buenas del cielo y fueron*
> *partícipes del Espíritu Santo, que saborearon la bondad*
> *de la palabra de Dios y el poder del mundo venidero—*
> *y que luego se alejan de Dios. Es imposible lograr*
> *que esas personas vuelvan a arrepentirse; al rechazar*
> *al Hijo de Dios, ellos mismos lo clavan otra vez en*
> *la cruz y lo exponen a la vergüenza pública.*
>
> *Hebreos 6:4-6, NTV*

Los que no se mueven más allá de las cuestiones básicas de la fe se enfrentan a muchos riesgos. La palabra clave en el versículo 6 es recaer o alejarse, del griego *parapesontas*, que significa deambular o tomar el camino incorrecto.

Dichos cristianos inmaduros habían experimentado el arrepentimiento, el bautismo, la comunión, pero sus dudas actuales, su incredulidad y desobediencia, los estaba colocando en un lugar de peligro. Su inmadurez los estaba regresando atrás y era como si ¡ellos mismos clavaran otra vez a Jesús al desconocer su rol como Salvador!

¿Y qué pasa entonces? El escritor habla de dos campos en los versículos 7 y 8, uno de tierra fértil y otro con espinos y abrojos. El primero recibe las cosechas, el segundo debe ser quemado, para volver a ser provechoso. Tomemos esta advertencia seriamente.

¿Estamos creciendo en nuestra vida espiritual? ¿Buscamos constantemente aprender más de la Palabra de Dios y buscamos continuamente a Dios?

...

...

...

Que se pueda decir de nosotros lo que dijo el escritor de Hebreos en el versículo 9: «Queridos amigos, aunque hablamos de este modo, no creemos que esto se aplica a ustedes».

La segunda advertencia es para los que, aunque ya saben que han sido perdonados por la sangre de Jesús, siguen pecando deliberadamente. No son los que, por ejemplo, discuten con su cónyuge por la mañana y por la tarde se disculpan, sino los que llevan una doble vida, una de aparente santidad y otra de pecado. Quizá practican pecados sexuales como estilo de vida o tienen vicios profundos que niegan la bondad de Dios.

Queridos amigos, si seguimos pecando a propósito después
de haber recibido el conocimiento de la verdad, ya no
queda ningún sacrificio que cubra esos pecados. Solo queda
la terrible expectativa del juicio de Dios y el fuego violento
que consumirá a sus enemigos. Pues todo el que rehusaba
obedecer la ley de Moisés era ejecutado sin compasión por
el testimonio de dos o tres testigos. Piensen, pues, cuánto
mayor será el castigo para quienes han pisoteado al Hijo
de Dios y han considerado la sangre del pacto—la cual
nos hizo santos—como si fuera algo vulgar e inmundo,
y han insultado y despreciado al Espíritu Santo que nos
trae la misericordia de Dios.

Hebreos 10:26-29, NTV

No dejemos que el pecado vuelva a controlarnos. Cuando piensas que la sangre de Cristo no es suficiente. Cuando piensas que Dios no es capaz de cambiarte: que así eres, que así morirás, que no tienes remedio. Ese modo de pensar es un gran peligro.

Dios quiere y puede cambiarte. Él te ayudará a vencer cualquier tentación si se lo permites. La clave está en tu modo de pensar.

¿Crees que la cruz es suficiente?

...

...

...

Un antiguo himno dice: «En medio de mortal de dolor, la cruenta
cruz yo vi: y allí raudal de gracia hallé, bastante para mí».
Medita en estas palabras.

† *Con base en lo que has aprendido, toma unos minutos para hablar con Dios.*

10

LA CRUZ EN
1 JUAN Y APOCALIPSIS

COMENCEMOS LA LECCIÓN CON ESTAS PREGUNTAS EN MENTE

† *¿Cómo muere un cordero?*

† *¿Cómo se presenta el Cordero en el Apocalipsis?*

† *¿Qué poemas usan la figura del cordero?*

 # CONTEMPLA

¿Cómo se mata a un cordero? En general se coloca una cadena alrededor del cuello del animal y se pasa por una argolla empotrada en el suelo, obligando al animal a avanzar hasta que el matarife le corta el cuello. ¿Quién pintaría un cuadro de un animal a punto de morir?

En esta lección nos regresamos un poco en el tiempo para hablar de una serie de cuadros de Francisco de Zurbarán (1598-1664), pintor del Siglo de Oro español. Fue amigo del pintor Diego Velázquez, otro reconocido artista de la época, y destacó en la pintura religiosa. Cuenta con por lo menos siete versiones diferentes de un tema llamado *Agnus Dei* (Cordero de Dios).

† *¿Qué te llama la atención de esta pintura?*

† *¿Crees que esta imagen puede ser un paralelismo de la crucifixión?*

†10

Agnus Dei[1]
(Francisco de Zurbarán)

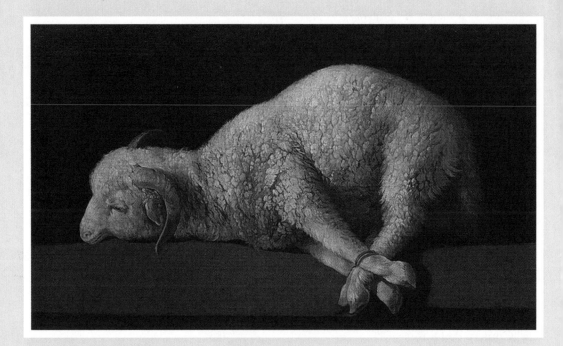

Los expertos en arte no se ponen de acuerdo sobre el significado de estas pinturas. ¿Quería Zurbarán hacer una conexión entre estos corderos y Jesús? Como recordamos, Juan el Bautista, al ver al Señor Jesús, dijo: «¡Miren! ¡El Cordero de Dios, que quita el pecado del mundo!» (Juan 1:29, NTV). ¿En esto pensó el artista?

Algunos dicen que no. Otros, al revisar la versión más célebre que está en el Museo del Prado señalan que en el siglo XVII la simple presencia de un cordero se asociaría con Cristo en el lenguaje litúrgico. Lo cierto es que esta pintura nos recuerda lo que sucedió durante años en el tabernáculo de reunión. Miles y miles de corderos llegaron ante el altar y perdieron la vida para que, por su sangre, los pecados del dador fueran perdonados.

Entonces llegó Jesús a morir en la cruz y como un cordero fue llevado al matadero, explica Isaías.

1. Zurbarán, Francisco de, Agnus Dei. https://es.wikipedia.org/wiki/Agnus_Dei_(Zurbarán)#/media/Archivo:Francisco_de_Zurbarán_006.jpg. Dominio público. Consultado el 27 de junio, 2022.

DIALOGA

¿Qué importancia tiene la figura del cordero? Como hemos dicho, Juan el Bautista reconoció a Jesús como el cordero que tomaría nuestro lugar. El apóstol Juan, testigo presencial de la muerte de Jesús, hizo la misma conexión en el Apocalipsis, pero primero escribió tres cartas. Pensemos en la primera.

¿Por qué escribe Juan esta carta? Falsos maestros llegaron a la iglesia. Una de sus doctrinas más peligrosas decía que Jesús no había sido humano, lo que negaba su rol como Mesías. Juan, ya un hombre anciano, sabía que sus contemporáneos y muchos que conocieron a Jesús en persona envejecían y morían. Por otro lado, las iglesias se multiplicaban en todo el imperio romano. ¿Qué hacer?

Escribir una carta de contrastes: verdad y mentiras, luz y oscuridad, amor y odio, pecado y justicia, el Cristo y el anticristo. Así, enseñó a la Iglesia cómo identificar a un hijo de Dios y cómo saber si un falso maestro trataba de engañarlos.

Durante su discurso, Juan habló de la muerte de Cristo.

Completa la tabla y comenta qué dice sobre la muerte de Jesús.

Pasaje	
1 Juan 1:7-9	
1 Juan 2:2	
1 Juan 3:5-8	
1 Juan 3:16	
1 Juan 4:10	

¡Qué maravilla saber que podemos confiar en el perdón de Dios!

Más adelante, por el año 95, desde su exilio en la isla de Patmos, Juan escribe nuevamente a las iglesias, esta vez a siete que se ubican en Asia. El mundo estaba experimentando una intensa persecución contra los cristianos, y Juan recibe una revelación de parte de Cristo mismo que traerá consuelo y esperanza a la iglesia.

Lo interesante es que Juan usa diversos nombres para describir y nombrar a Jesús; uno de ellos es «Cordero». Sin embargo, no es un cordero cualquiera, uno que juega en la pradera o nos ofrece su lana, sino uno que fue inmolado.

Busca en otras versiones bíblicas las siguientes citas y explica la palabra «inmolado» en tus propias palabras.

...

...

...

*Y miré, y vi que en medio del trono y de los cuatro seres vivientes, y en medio de los ancianos, estaba en pie un Cordero como **inmolado**, que tenía siete cuernos, y siete ojos, los cuales son los siete espíritus de Dios enviados por toda la tierra. Y vino, y tomó el libro de la mano derecha del que estaba sentado en el trono. Y cuando hubo tomado el libro, los cuatro seres vivientes y los veinticuatro ancianos se postraron delante del Cordero; todos tenían arpas, y copas de oro llenas de incienso, que son las oraciones de los santos; y cantaban un nuevo cántico, diciendo: Digno eres de tomar el libro y de abrir sus sellos; porque tú fuiste **inmolado**, y con tu sangre nos has redimido para Dios, de todo linaje y lengua y pueblo y nación; y nos has hecho para nuestro Dios reyes y sacerdotes, y reinaremos sobre la tierra. Y miré, y oí la voz de muchos ángeles alrededor del trono, y de los seres vivientes, y de los ancianos; y su número era millones de millones, que decían a gran voz: El Cordero que fue **inmolado** es digno de tomar el poder, las riquezas, la sabiduría, la fortaleza, la honra, la gloria y la alabanza.*

Apocalipsis 5:6-12, énfasis añadido

Juan, al describirnos la adoración celestial, nos recuerda la importancia de la cruz. El Cordero tuvo que dar la vida (fue sacrificado) por nosotros. ¡Qué maravilloso canto!

RECITA

Muchos autores de himnos han compuesto cantos al Cordero, quizá imitando la composición musical que encontramos en Apocalipsis. Una de las poetisas victorianas que también escribió al Cordero fue Christina Rossetti (1830-1894).

De familia italiana, pero nacida en Londres, creció en un entorno muy artístico que incluyó poetas, escritores y grandes pintores. En esta época de muchos otros grandes artistas como Tennyson, Dickens, las hermanas Brönte y Elizabeth Barrett Browning, Rossetti brilló como poeta.

Publicó su primer libro a los diecisiete años y toda su obra se caracteriza por su amor a Cristo. Amaba utilizar símiles, es decir, imágenes o comparaciones que comienzan casi siempre con la palabra «como».

De modo interesante, no solo escribió himnos de Navidad (*In the Bleak Midwinter*) sino también ¡un comentario de Apocalipsis!

ANALIZA EL POEMA:

¿Con qué imágenes compara a Jesús?

..

..

..

¿Qué contrastes usa y cuál es su efecto?

..

..

..

¿Conoces más composiciones dirigidas al Cordero de Dios? ¿Cuáles?

..

..

Poema al Cordero[2]
(Christina Rossetti)

Ningún otro Cordero, ningún otro nombre,
Ninguna otra esperanza en el cielo o en la tierra o en el mar,
Ningún otro lugar de refugio de la culpa y la vergüenza,
Ninguno salvo Tú.

Mi fe arde débilmente, mi esperanza arde débilmente;
Solo el deseo de mi corazón clama dentro de mí,
Con el trueno profundo de su necesidad y su pena,
Clama a Ti.

Señor, Tú eres vida, aunque yo esté muerta;
Eres amor ardiente, sin importar cuán fría esté:
No tengo cielo, ni dónde recostar mi cabeza,
Ni hogar, salvo a Ti.

Concluye tu tiempo grupal en oración; reflexiona sobre lo que has dialogado.

2. Rossetti, Christina, Poema al Cordero. Tomado de Tozer, A. W. *The Christian Book of Mystical Verse* (Moody Publishers), p. 123. Traducción de la autora.

[†] MEDITA

ESTUDIO 1

Puedo recordar a muchos seres queridos por sus canciones preferidas. El *Aleluya* de Handel siempre trae a mi mente a mi abuelo materno. *Jesús es mi rey soberano* me hace pensar en mi abuelita paterna. La música es un modo de expresarnos, pero también de manifestar nuestras convicciones.

¿Qué te gusta cantar? ¿Hay alguna canción con la que los demás te identifiquen?

...

...

...

Juan describe música y cantos Apocalipsis 5.
Lee estos pasajes y responde las preguntas.

Y cuando hubo tomado el libro, los cuatro seres vivientes y los veinticuatro ancianos se postraron delante del Cordero… y cantaban un nuevo cántico, diciendo: Digno eres de tomar el libro y de abrir sus sellos; porque tú fuiste inmolado, y con tu sangre nos has redimido para Dios, de todo linaje y lengua y pueblo y nación; y nos has hecho para nuestro Dios reyes y sacerdotes, y reinaremos sobre la tierra.

Apocalipsis 5:8-10

Y miré, y oí la voz de muchos ángeles alrededor del trono, y de los seres vivientes, y de los ancianos; y su número era millones de millones,[12] que decían a gran voz: El Cordero que fue inmolado es digno de tomar el poder, las riquezas, la sabiduría, la fortaleza, la honra, la gloria y la alabanza.

Apocalipsis 5:11-12

Y a todo lo creado que está en el cielo, y sobre la tierra,
y debajo de la tierra, y en el mar, y a todas las cosas que
en ellos hay, oí decir: Al que está sentado en el trono,
y al Cordero, sea la alabanza, la honra, la gloria y el poder,
por los siglos de los siglos.

Apocalipsis 5:13

Vi también como un mar de vidrio mezclado con fuego;
y a los que habían alcanzado la victoria sobre la bestia
y su imagen, y su marca y el número de su nombre,
en pie sobre el mar de vidrio, con las arpas de Dios.
Y cantan el cántico de Moisés siervo de Dios, y el cántico
del Cordero, diciendo: Grandes y maravillosas son
tus obras, Señor Dios Todopoderoso; justos y verdaderos
son tus caminos, Rey de los santos. ¿Quién no te temerá,
oh Señor, y glorificará tu nombre? pues solo tú eres santo;
por lo cual todas las naciones vendrán y te adorarán,
porque tus juicios se han manifestado.

Apocalipsis 15:2-4

¿A quién va dirigido cada canto?

..

..

¿Quién lo canta?

..

..

¿Qué puedes aprender de estos cantos con respecto a lo que entonamos
en la iglesia moderna?

..

..

El libro de Apocalipsis también nos habla de una boda. En los tiempos bíblicos, las bodas
tenían tres etapas. Primero los padres firmaban un contrato nupcial y comenzaba el perío-
do del compromiso. María y José estaban en esta etapa cuando se anunció el nacimiento
de Cristo.

El segundo paso ocurría un año después cuando el novio iba a casa de la novia a mediano-
che y la novia, preparada y expectante, se unía al desfile rumbo a la casa del novio donde se
llevaría a cabo el banquete nupcial.

El banquete, como el que ocurrió en Caná cuando Jesús convirtió el agua en vino, se des-
cribe en Apocalipsis. ¡Una gran celebración!

> *Gocémonos y alegrémonos y démosle gloria; porque han*
> *llegado las bodas del Cordero, y su esposa se ha preparado.*
> *Y a ella se le ha concedido que se vista de lino fino, limpio*
> *y resplandeciente; porque el lino fino es las acciones justas*
> *de los santos. Y el ángel me dijo: Escribe: Bienaventurados*
> *los que son llamados a la cena de las bodas del Cordero. Y*
> *me dijo: Estas son palabras verdaderas de Dios.*
> *Apocalipsis 19:7-9*

¿Por qué motivo hay que gozarse?

...

...

¿Qué caracteriza a la novia?

...

...

...

¿Quiénes son bienaventurados? ¿Lo eres tú? ¿Por qué?

...

...

...

Existen muchas versiones y cánticos en base a las bodas del Cordero.
Escucha una de tus preferidas y gózate.

† *Con base en lo que has aprendido, toma unos minutos para hablar con Dios.*

ESTUDIO 2

¿Sabías que el libro de Números es el libro del Antiguo Testamento donde más se usa la palabra «cordero»? Apocalipsis, sin embargo, es el que más habla del Cordero con mayúscula, pues lo menciona 28 veces.

¿Por qué eligió Juan, entre todos los nombres dados al Mesías, el de Cordero? En mi opinión, de los muchos nombres del Señor Jesús, la figura del cordero es la que más nos recuerda Su muerte: el sacrificio que hizo por nosotros, y Juan tal vez no desea que perdamos de vista lo que costó nuestra salvación.

Sin embargo, la imagen que Juan nos muestra del Cordero no es como la pintura de Zurbarán. No es un animalito desprotegido y atado, incapaz de tomar decisiones.

Lee los siguientes pasajes y completa la tabla.
¿Cómo describe Juan al Cordero en cada uno?
¿Qué aprendemos del Cordero?

Pasaje	
Apocalipsis 6:15–16	
Apocalipsis 7:9–17	
Apocalipsis 12:10–11	
Apocalipsis 14:1–5	
Apocalipsis 17:12–14	
Apocalipsis 21:22–27	
Apocalipsis 22:1–4	

¿Cómo imaginas una pintura del Cordero descrito en Apocalipsis?

...

...

...

Terminemos esta reflexión pensando en dos versículos en Apocalipsis 13. El primero nos dice que se levantará una bestia para engañar al mundo y tendrá «dos cuernos semejantes a los de un cordero, pero [hablará] como dragón» (v.11).

¿Por qué crees que aún los enemigos de Dios buscan verse como corderos y no mostrarse como realmente son?

...

...

...

En el segundo versículo, Juan nos recuerda la importancia de un libro, «el libro de la vida del Cordero que fue inmolado desde el principio del mundo» (v. 8).

¿Qué contiene este libro? ¿Está tu nombre escrito en él?

...

...

...

¿Desde cuándo fue el Cordero inmolado? ¿Qué te dice esto?

...

...

...

Como hemos dicho, Apocalipsis fue escrito para gente que sufría, en plena persecución. Apocalipsis también fue la inspiración para el *Cuarteto para el fin de los tiempos* de Olivier Messiaen, creado durante la Segunda Guerra Mundial en el campo de prisioneros de guerra alemán de Görlitz. En especial, escucha la *Alabanza a la inmortalidad de Jesús*.

† *Con base en lo que has aprendido, toma unos minutos para hablar con Dios.*

LA CRUZ EN LOS DEMÁS LIBROS DEL NUEVO TESTAMENTO

COMENCEMOS LA LECCIÓN CON ESTAS PREGUNTAS EN MENTE

† *¿Cómo interpretó Dalí la crucifixión?*

† *¿Qué dicen otras epístolas sobre la cruz?*

† *¿Cuál es nuestra visión del sufrimiento?*

 ## CONTEMPLA

¿Sabías que algunos artistas hicieron sus interpretaciones de la crucifixión como respuesta a otras pinturas? Tal es el caso de Salvador Dalí (1904-1989) que escribió: «Quiero pintar a Cristo con más belleza y gozo que pinturas anteriores. Quiero pintar a Cristo completamente opuesto a lo que hizo Grünewald» (lección 4).

¿Es Dalí un ejemplo de fe? Siempre tuvo un gran miedo de la muerte. Desde niño, todos hablaban de su hermano que había fallecido y Salvador solía decir: «No sé si estoy vivo o muerto». Dalí crecería para ser un hombre dispuesto a llamar la atención, que tristemente dijo un poco antes de morir: «Creo en Dios, pero no tengo la fe».

† *¿Cuál es el simbolismo de ver a Jesús entre los pescadores y la vista del público que ejemplifica la vista de Dios?*

† *¿Qué piensas de un cuerpo sin marcas y heridas?*

†11

Cristo de San Juan de la Cruz[1]
(Salvador Dalí)

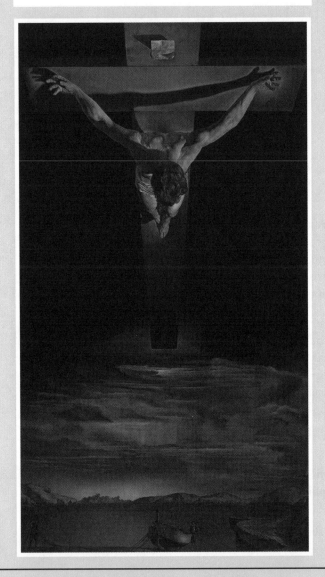

Inspirado en un dibujo del místico San Juan de la Cruz, Dalí decidió pintar esta imagen usando la tradición española del siglo XVII donde Jesús está rodeado de oscuridad y completamente solo. Quería poner flores en lugar de clavos al estilo de Zurbarán (lección 10), pero un segundo sueño lo hizo cambiar y poner al pie unos pescadores, estilo Velázquez, que son dos pintores famosos de su época.

Algunos críticos desdeñaron la perspectiva del cuadro. Sin embargo, siguiendo la idea de San Juan de la Cruz, esta pintura nos indica cómo vio Dios mismo, desde las alturas, la muerte de Su Hijo. Dalí mismo escribió el propósito de su pintura: «Mi principal preocupación era pintar a un Cristo bello como el Dios mismo que Él encarna». ¿Lo logró?

1. Dalí, Salvador, Cristo de San Juan de la Cruz. https://www.glasgowlife.org.uk/museums/venues/kelvingrove-art-gallery-and-museum. Licencia otorgada, 2022.

⟨ 99 ⟩ DIALOGA

Salvador Dalí intentó rescatar la belleza de la cruz en su cuadro. Lo mismo hace el apóstol Pedro en su primera carta. En esta lección veremos tres libros más del Nuevo Testamento que nos enseñan algo de la cruz: 1 Pedro, Tito y Filemón. En la sesión en conjunto analizaremos la primera carta de Pedro.

Pedro dirigió esta misiva a un grupo de cristianos dispersos en las áreas del norte de Asia menor. Probablemente los conocía y les había compartido el Evangelio en algún momento anterior.

Este grupo incluía judíos y gentiles, pero Pedro los llama «extranjeros», una palabra que indica que Pedro los identificaba como personas ajenas a la cultura circundante. En otras palabras, aunque vivían en el mundo, no eran ni se comportaban como tales.

El cristianismo en ese momento comenzaba a experimentar una persecución que culminaría con la muerte del apóstol Pedro en Roma. No obstante, en ese momento, Pedro escribe para animar a las personas en su fe a soportar el injusto sufrimiento de los regímenes del mundo y buscar vivir en santidad al mismo tiempo.

¿Y cómo vivir correctamente en un mundo hostil? Pedro lo sabía de primera mano. Había vivido tres años con Jesús y sabía cómo lucía una vida humilde, pues la vio en Jesús mismo. Entonces ¿cómo vivir una vida santa en medio del sufrimiento?

Pedro nos anima a perseverar con fe. No basta despertarnos cada día y presentarnos al trabajo; tampoco debemos ponernos una máscara e ignorar las dificultades. Lo importante es reconocer que estas pruebas son temporales y que, mientras pasan, podemos vivir en esperanza y sumisión. ¡Tenemos al mejor ejemplo en Jesús!

Para dar su mensaje, Pedro recuerda a sus oyentes el valor de la sangre de Cristo.

Y si invocáis por Padre a aquel que sin acepción de personas juzga según la obra de cada uno, conducíos en temor todo el tiempo de vuestra peregrinación; [18] sabiendo que fuisteis rescatados

de vuestra vana manera de vivir, la cual recibisteis
de vuestros padres, no con cosas corruptibles,
como oro o plata, sino con la sangre preciosa
de Cristo, como de un cordero sin mancha y
sin contaminación, ya destinado desde antes
de la fundación del mundo, pero manifestado en
los postreros tiempos por amor de vosotros,
y mediante el cual creéis en Dios, quien le resucitó
de los muertos y le ha dado gloria, para que vuestra
fe y esperanza sean en Dios.

1 Pedro 1:17-21

¿Qué te enseña este pasaje?

...

...

En segundo lugar, Pedro explica por qué Cristo padeció.

¿Qué razones da? Busca las veces que se dice «para».

...

...

Pues para esto fuisteis llamados; porque también
Cristo padeció por nosotros, dejándonos ejemplo,
para que sigáis sus pisadas; el cual no hizo pecado,
ni se halló engaño en su boca; quien cuando
le maldecían, no respondía con maldición;
cuando padecía, no amenazaba, sino encomendaba
la causa al que juzga justamente; quien llevó él
mismo nuestros pecados en su cuerpo sobre
el madero, para que nosotros, estando muertos a
los pecados, vivamos a la justicia; y por cuya herida
fuisteis sanados.

1 Pedro 2:21-24

*Porque también Cristo padeció una sola vez
por los pecados, el justo por los injustos,
para llevarnos a Dios, siendo a la verdad muerto
en la carne, pero vivificado en espíritu.*

1 Pedro 3:18

Finalmente, Pedro nos dice cómo enfrentar el sufrimiento.

*Puesto que Cristo ha padecido por nosotros en
la carne, vosotros también armaos del mismo
pensamiento; pues quien ha padecido en la carne,
terminó con el pecado, para no vivir el tiempo
que resta en la carne, conforme a las concupiscencias
de los hombres, sino conforme a la voluntad
de Dios.*

1 Pedro 4:1-2

*Amados, no os sorprendáis del fuego de prueba que
os ha sobrevenido, como si alguna cosa extraña os
aconteciese, sino gozaos por cuanto sois participantes
de los padecimientos de Cristo, para que también
en la revelación de su gloria os gocéis con gran
alegría.*

1 Pedro 4:12-13

A la luz de estos pasajes, ¿qué puedes concluir sobre el sufrimiento?
¿Cómo cambia esto tu manera de percibir las pruebas y de afrontarlas?

...

...

...

...

RECITA

El tema del sufrimiento es uno que tratamos de evitar. No sabemos cómo explicarlo de una manera que sea aparentemente satisfactoria. ¿Por qué, si somos hijos de Dios, seguimos sufriendo? Sin embargo, no hay ningún tipo de dolor que podamos experimentar que, en cierto modo, Dios mismo no haya sentido.

Juan Martínez Isáis, escritor y poeta, pero también un evangelista de corazón, experimentó uno de los dolores más grandes que un ser humano puede sufrir: perder un hijo. Sin embargo, él sabía que Dios también había perdido a Su Hijo por nosotros, y compuso este poema para despedir a su hija Cynthia, quien fue misionera en Colombia, Ecuador, España y el norte de México. Antes de morir, ella pidió una naranja.

¿Qué aprendes de Cynthia mediante este poema?

...

...

...

¿Qué frases te llevan a pensar en la esperanza que tiene el poeta de una vida futura?

...

...

...

¿Cómo es que la cruz nos lleva a confiar en que Dios ha vencido la muerte?

...

...

...

Inolvidable morena[2]

(Juan Martínez Isáis)

Tu sonrisa, tus ojos
y tu entusiasmo
por la vida, quedaron esculpidos
en mi mente para siempre.

Tu partida de este mundo
no fue un accidente
ni un basta, ni un hasta aquí,
fue el cumplimiento de tarea,
de misión y de destino,
cumpliste tu misión
encomendada de alcanzar con
pasión a los perdidos.

Al dolor lo conquistaste
con espíritu guerrero.
A la muerte te opusiste
arraigándote al mundo a donde
fuiste en vida para hacerlo
de nuevo.

Te preocupaste por los otros
incluso a los tuyos, fuiste primero,
porque llevaste en el alma
de evangelismo el acero.

Fuiste luz, fuiste tormento,
fuiste esperanza, fuiste alegría,
fuiste honradez, fuiste calibre
misionero.

Inolvidable morena,
sonriendo poco antes,
te vi marchar.
Tú arrancaste primero
pero pronto me uniré justo
a tu lado, morena,
y así cantaremos juntos,
al Señor nuestro Cordero.
Te llevaré la naranja que
me pediste…
allá te veo, allá nos vemos.

Concluye tu tiempo grupal en oración; reflexiona sobre lo que has dialogado.

2. Martínez Isáis, Juan, Inolvidable Morena, *Cuando me llamen*. (Grupo Milamex, México, 2021), p. 90.

[†] MEDITA

ESTUDIO 1

Nos gustan los regalos. A todos nos agrada recibir un obsequio, sea en Navidad, en nuestro cumpleaños o sin un motivo en particular. ¿Qué pensarías si yo recibo un regalo y lo dejo sin abrir en la sala de mi casa? ¿No sería ilógico y confuso? Sin embargo, muchas veces así vivimos la vida cristiana. Tenemos el mejor regalo en nuestras manos, pero no lo abrimos ni disfrutamos. ¿Y cuál es uno de estos maravillosos obsequios? ¡La gracia! La gracia que nos da la salvación misma. Veamos cómo disfrutarla.

Pablo explicó con gran claridad a Tito, a quien escribió en el año 63 d. C., el lugar de la gracia en la vida cristiana. Después de su primer encarcelamiento, Pablo quedó liberado y acompañó a Tito a la isla de Creta donde lo dejó para guiar y organizar las iglesias de la isla. En esta carta, Pablo instruye a Tito sobre cómo vivir la vida cristiana y comparte una importante lección sobre la gracia:

> *Porque la gracia de Dios se ha manifestado para salvación a todos los hombres, enseñándonos que, renunciando a la impiedad y a los deseos mundanos, vivamos en este siglo sobria, justa y piadosamente, aguardando la esperanza bienaventurada y la manifestación gloriosa de nuestro gran Dios y Salvador Jesucristo, quien se dio a sí mismo por nosotros para redimirnos de toda iniquidad y purificar para sí un pueblo propio, celoso de buenas obras. Esto habla, y exhorta y reprende con toda autoridad. Nadie te menosprecie.*
>
> *Tito 2:11-15*

¿Cómo se obtiene la gracia según este pasaje?

..

..

¡Qué maravilla es saber que no es algo que salimos a la tienda a comprar o que debemos ganar haciendo cosas, sino un regalo que Dios nos da y solo debemos recibirlo!

Además, no es solo para unos cuantos sino para ¡todos los seres humanos! Así como el sol brilla sobre buenos y malos, ricos y pobres, hombres y mujeres, la gracia de Dios resplandece sobre todos.

¿Y qué nos enseña la gracia? ¿Qué te cuesta más trabajo de estas instrucciones sobre renunciar, vivir y aguardar?

...

...

...

Finalmente llegamos al corazón de la gracia: el regalo mismo que se dio en la cruz.

¿Qué hizo Jesucristo por nosotros?

...

...

...

La obra de Cristo en la cruz fue redimirnos: librarnos de la esclavitud del pecado. Sin embargo, lo hizo con un propósito: somos redimidos y comprados para vivir con celo. Es decir, debemos estar ansiosos por conocer más de Él y vivir nuestra vida con rectitud.

Tito era el mensajero de esta gracia. Debía hablar, exhortar y reprender a los que se apartaran de esta gracia. Debía comunicar las buenas noticias de esta gracia.

¿Y tú? ¿Eres un fiel mensajero de este gran mensaje?

...

...

...

Si no conoces la historia del himno *Sublime gracia*, búscala y medita en cómo John Newton experimentó, entendió y compartió la gracia de Dios en su vida.

✝ *Con base en lo que has aprendido, toma unos minutos para hablar con Dios.*

ESTUDIO 2

Aunque me gusta escribir estudios bíblicos, una de mis pasiones es escribir ficción. La novela tiene la posibilidad de traer a la vida los principios bíblicos y mostrar cómo funcionan las cosas.

Aunque Filemón no fue un personaje ficticio sino histórico, su vida y la de su esclavo Onésimo encarnan lo que Pablo ya nos enseñó, de manera teórica, en la epístola de Tito.

Filemón es la carta más pequeña del apóstol Pablo. La idea central es que el evangelio, es decir, la gracia de Dios, nos transforma desde adentro hacia afuera. ¿Por qué? Porque el evangelio tiene el poder de reconciliar a las personas y sanar las relaciones.

En esta historia, Filemón, un adinerado propietario, encuentra el evangelio y su vida se transforma. Sin embargo, lo mismo sucede con su esclavo fugitivo, Onésimo. Ambos muestran que ya no son esclavos del pecado sino que ahora son prisioneros de la gracia.

Doy gracias a mi Dios, haciendo siempre memoria de ti
en mis oraciones, porque oigo del amor y de la fe que tienes
hacia el Señor Jesús, y para con todos los santos; para que
la participación de tu fe sea eficaz en el conocimiento de todo
el bien que está en vosotros por Cristo Jesús. Pues tenemos
gran gozo y consolación en tu amor, porque por ti,
oh hermano, han sido confortados los corazones de los santos.
4-7

¿Cómo se mostraba Filemón con los demás? ¿Cómo seguía el ejemplo de Jesús?

..

..

Por lo cual, aunque tengo mucha libertad en Cristo para
mandarte lo que conviene, más bien te ruego por amor, siendo
como soy, Pablo ya anciano, y ahora, además, prisionero de
Jesucristo; te ruego por mi hijo Onésimo, a quien engendré en
mis prisiones, el cual en otro tiempo te fue inútil, pero ahora a
ti y a mí nos es útil, el cual vuelvo a enviarte; tú, pues, recíbele
como a mí mismo. Yo quisiera retenerle conmigo, para que en
lugar tuyo me sirviese en mis prisiones por el evangelio; pero

nada quise hacer sin tu consentimiento, para que tu favor no fuese como de necesidad, sino voluntario.

Porque quizá para esto se apartó de ti por algún tiempo, para que le recibieses para siempre; no ya como esclavo, sino como más que esclavo, como hermano amado, mayormente para mí, pero cuánto más para ti, tanto en la carne como en el Señor. Así que, si me tienes por compañero, recíbele como a mí mismo. Y si en algo te dañó, o te debe, ponlo a mi cuenta. Yo Pablo lo escribo de mi mano, yo lo pagaré; por no decirte que aun tú mismo te me debes también. Sí, hermano, tenga yo algún provecho de ti en el Señor; conforta mi corazón en el Señor.

8-20

Aunque Filemón tenía una sólida reputación entre la iglesia, ahora se avecinaba una prueba grande. Filemón podía castigar a Onésimo por haber escapado; las leyes romanas estaban de su parte.

Pero, ¿qué le pide Pablo hacer?

...

¿Crees que Filemón obedeció a Pablo? ¿Por qué?

...

...

¿Qué te pide hoy Dios hacer respecto a tus relaciones personales?

...

...

Arnoldo Canclini escribió su propia versión de la vida de Onésimo en las pampas argentinas. Si tienes la oportunidad de leer esta novela honónima ¡hazlo!

† *Con base en lo que has aprendido, toma unos minutos para hablar con Dios.*

12

NUESTRA CRUZ

COMENCEMOS LA LECCIÓN CON ESTAS PREGUNTAS EN MENTE

† *¿Qué dicen los artistas modernos de la cruz?*

† *¿Por qué la Biblia también habla de nuestra cruz?*

† *¿Cómo podemos vivir como Jesús?*

 # CONTEMPLA

¿Conoces artistas modernos? Quizá tengas algún amigo apasionado por el arte, que pinta sus cuadros y los exhibe en galerías o los regala a amigos y familiares. En mi caso es un primo. Crecimos juntos en la ciudad de México, pero no fue hasta que él vivió en Estados Unidos que conoció a un artista de primera mano y decidió que el arte era lo suyo.

Desde entonces, Sergio se dedica al arte. No solo tiene su propia galería, sino que cura exposiciones para un reconocido centro de arte en Chicago. Tiene su propio estudio y enseña a artistas jóvenes que desean compartir sus creaciones.

Su arte es una investigación personal para comprender los ciclos de la vida y nuestra consciencia espiritual de ellos. Sergio trata de entender las complejas relaciones diarias con este mundo y el venidero. Los que creemos en lo mismo, podemos conectar con su trabajo.

† *¿Crees que crucificamos al «yo» en un solo evento o en una secuencia de ellos? ¿Por qué?*

† *¿Qué parte de su identidad crees que está clavando?*

†12

Crucifiqué mi identidad antigua[1]
(Sergio Gómez)

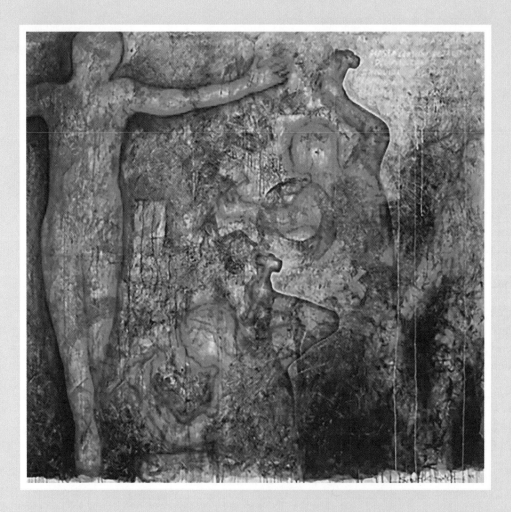

Entre sus pinturas, está una que se titula *Crucifiqué mi identidad antigua*. En ella vemos la silueta del artista clavando su «viejo hombre». Como alguien que lo conoce de cerca, que durante los años ha visto su caminar con Dios, puedo decir que Sergio, quien pudiera haberse contaminado con el estilo de vida que impera en la vida artística, es un hombre sencillo y entregado a Dios.

En él no hay pretensiones ni vanidad, sino un espíritu humilde de servicio y pasión por el arte. Sergio, casado y con dos hijos jóvenes, sabe que el arte es el medio que Dios le ha dado para llevar a otros a Él.

1. Gómez, Sergio, *Crucifiqué mi identidad antigua*.

💬 DIALOGA

¿Sabías que la Biblia no solo habla de la cruz de Cristo sino también de la cruz de cada creyente? Esta cruz está relacionada con ser un discípulo de Cristo. Aunque Marcos y Lucas mencionan algo parecido, analizaremos el siguiente pasaje de Mateo.

> *Desde entonces comenzó Jesús a declarar a sus discípulos que le era necesario ir a Jerusalén y padecer mucho de los ancianos, de los principales sacerdotes y de los escribas; y ser muerto, y resucitar al tercer día. Entonces Pedro, tomándolo aparte, comenzó a reconvenirle, diciendo: Señor, ten compasión de ti; en ninguna manera esto te acontezca. Pero él, volviéndose, dijo a Pedro: ¡Quítate de delante de mí, Satanás!; me eres tropiezo, porque no pones la mira en las cosas de Dios, sino en las de los hombres.*
> *Mateo 16:21-23*

¿Qué comenzó Jesús a declarar a Sus seguidores?

..

..

Recordemos que esto se había predicho en pasajes como Isaías 53:3-12. El sufrimiento del Mesías era necesario debido al pecado del hombre y al amor de Dios, dos hechos irrefutables.

¿Por qué crees que Pedro le reconvino?

..

..

Jesús lo reprende con dureza, pues si bien unos versículos antes dio un mensaje divino al decir que Jesús era el Mesías, ahora hablaba algo contrario a los propósitos de Dios. En otras palabras, Jesús le decía: «Pedro, tu lugar es detrás de mí, no al frente. Te toca a ti seguirme a mí como yo decida, no tratar de guiarme en el camino que consideras correcto».

> *Porque el Hijo del Hombre vendrá en la gloria de su Padre con sus ángeles, y entonces pagará a cada uno conforme a sus obras. De cierto os digo que hay algunos de los que están aquí, que no gustarán la muerte, hasta que hayan visto al Hijo del Hombre viniendo en su reino.*
> *Mateo 16:27-28*

Después de hablar de Sus sufrimientos, los que ya están en nuestro pasado, ahora habla del futuro. ¿Qué sucederá en el futuro?

..

..

En medio de estas dos ideas, encontramos las condiciones para quien quiere ser discípulo de Cristo.

> *Entonces Jesús dijo a sus discípulos:*
> *Si alguno quiere venir en pos de mí,*
> *niéguese a sí mismo, y tome su cruz, y sígame.*
> *Mateo 16:24*

NEGARSE A SÍ MISMO. Los discípulos entendieron de inmediato que Jesús hablaba de la muerte o la ejecución. Hoy Jesús podría decir: «El que me quiera seguir, que entre al pabellón de la muerte». En otras palabras, Jesús nos invita a un viaje solo de ida. No hay vuelta atrás. Notemos que no se trata de negarnos algún gusto o una actividad ocasional, sino rendirnos totalmente a Cristo y hacer Su voluntad.

¿Estás dispuesto a hacerlo?

..

..

..

TOMAR SU CRUZ. Como sucedió con Jesús, todos sabían que el condenado debía cargar su cruz hasta el lugar de ejecución. Muchos expertos piensan que la frase «negarse a sí mismo y tomar la cruz propia» expresan la misma idea con diferentes imágenes. De este modo, así como Jesús cargó Su cruz y fue expuesto a burlas y desprecios, Sus seguidores no deben esperar menos. En resumen, vamos camino a la muerte, pero confiamos en el poder de la resurrección.

¿Crees esto?

..

..

..

SEGUIRLO. ¿Cómo se sigue a Jesús? Tenemos dos ejemplos. Primero, la única manera de seguirlo es sabiendo que si perdimos nuestra vida por causa de Él, la hallaremos. Siguiendo las dos imágenes anteriores podríamos decir que no podemos experimentar la resurrección si primero no morimos. La segunda idea nos dice que podríamos ganar todo el mundo y perder nuestra alma. Dar nuestra vida a Dios no le quita nada; más bien, añade todo.

¿Lo has experimentado?

..

..

..

En nuestro mundo moderno nos negamos a pensar en la muerte o el sufrimiento. Todos ansiamos vidas sin dolor. Sin embargo, el dolor, precisamente, nos recuerda que estamos vivos. En la vida del cristiano, los problemas son solo una oportunidad más para reconocer que Dios nos ama y está con nosotros. En este proceso podremos ver la belleza de la cruz.

RECITA

Así como yo he hablado de la integridad de mi primo artista, entre su fe y su arte, seguramente conoces personas que se niegan a sí mismas, cargan su cruz y siguen a Su Salvador.

El argentino Miguel Yacenko (1927-2002) fue docente en la Escuela Naval durante más de 25 años. Su primer poema apareció en la provincia de Santa Fe, pero contó con una fértil producción literaria.

Su poema *Quiero ser* nos invita a vivir nuestra fe de una manera congruente. Esto implicará muchas veces pasar por situaciones difíciles. Para cada estrofa, el poeta pinta a una persona con una actitud que afecta a los que le rodean. Tenemos al que canta, al pacificador que alegra una reunión, el que ayuda a otros, el que es recto y no se deja sobornar y el que hace la voluntad de Dios.

¿Con cuál de estas estrofas te identificas?

...
...
...
...

¿Cuál estrofa debes procurar más?

...
...
...
...

Quiero ser[2]

(Miguel Yacenko)

El que cante la dádiva divina,
Con la fuerza que brota desde el alma,
Con palabra sencilla y cristalina
Infundiendo así paz, preciada calma.

El que ponga la nota de alegría
De sana convivencia, de amistad;
Creando en todo tiempo la armonía,
Siendo ejemplo innegable de bondad.

El que extienda la mano presurosa
Al ver necesidades y dolor,
En gesto solidario y dadivoso
Cuando vibra sensitiva del amor.

El que lleva su cruz con entereza,
Siguiendo el derrotero insobornable,
Con la meta signada de nobleza
En ideario que cunda, así imitable.

El que muestre la Luz, tras sus acciones,
Y el sello de la vida renovada,
Ofrendando al Eterno así sus dones,
Cumpliendo lo que al Padre siempre agrada.

Concluye tu tiempo grupal en oración; reflexiona sobre lo que has dialogado.

2. Yacenko, Miguel, Quiero ser. Tomado de Cervantes Ortiz, Leopoldo, *El salmo fugitivo: Antología de poesía religiosa latinoamericana (Edición en español)*. (Editorial CLIE. Barcelona, España, 2009), p. 389.

[✝] MEDITA

¿Sabes qué es un discípulo? Podríamos decir que significa simplemente «aprendiz». En el Evangelio de Lucas, haciendo eco del de Mateo, Jesús explica lo que cuesta ser su estudiante o aprendiz.

> *Grandes multitudes iban con él; y volviéndose,*
> *les dijo: Si alguno viene a mí, y no aborrece a*
> *su padre, y madre, y mujer, e hijos, y hermanos,*
> *y hermanas, y aun también su propia vida, no puede*
> *ser mi discípulo. Y el que no lleva su cruz y viene en*
> *pos de mí, no puede ser mi discípulo. Porque ¿quién*
> *de vosotros, queriendo edificar una torre, no se sienta*
> *primero y calcula los gastos, a ver si tiene lo que*
> *necesita para acabarla? No sea que después que haya*
> *puesto el cimiento, y no pueda acabarla, todos los que*
> *lo vean comiencen a hacer burla de él, diciendo:*
> *Este hombre comenzó a edificar, y no pudo acabar.*
> *¿O qué rey, al marchar a la guerra contra otro rey,*
> *no se sienta primero y considera si puede hacer frente*
> *con diez mil al que viene contra él con veinte mil?*
> *Y si no puede, cuando el otro está todavía lejos, le*
> *envía una embajada y le pide condiciones de paz.*
> *Así, pues, cualquiera de vosotros que no renuncia a*
> *todo lo que posee, no puede ser mi discípulo.*
> *Lucas 14:25-33*

Si bien la vida cristiana comienza con una invitación, no se queda ahí. Es mucho más que recibir una invitación. Lo que Jesús pediría era una demanda audaz que nadie había hecho jamás.

¿Qué pide de Sus discípulos?

...

...

¡Sí! Jesús pidió un compromiso personal. ¿Por qué? Porque es también Dios. Solo Dios puede exigir del hombre lo que a Él le pertenece. Jesús pedía una lealtad superior a cualquier otra.

¿Por qué crees que usó la palabra «aborrecer» en este contexto?

...

...

Jesús después nos habla de llevar nuestra cruz. Detengámonos en la palabra «su».

¿Por qué crees que la utilizó?

...

...

La idea es que la experiencia de cada persona es diferente a la de los demás. Cada uno tendrá distintas pruebas, quizá de enfermedad, decepción, dolor o aflicción, pero todos debemos llevar nuestra cruz y seguirlo.

Finalmente, Jesús mismo nos pone ejemplos de cómo medir con cuidado el costo de seguirlo.

¿Qué dos parábolas cuenta para ejemplificar esto?

...

En la parábola de la torre, Jesús nos invita a sentarnos primero y calcular los gastos. No será fácil seguirlo.

En la parábola siguiente, Jesús nos invita a considerar una batalla y ver si podemos hacer frente a un ejército mayor. En pocas palabras, no podemos rechazar Sus exigencias o perderemos.

Lee *La Imitación de Cristo*, un hermoso libro devocional escrito por Tomás de Kempis cuyo propósito es «instruir al alma en la perfección cristiana, proponiéndole como modelo al mismo Jesucristo».

† *Con base en lo que has aprendido, toma unos minutos para hablar con Dios.*

¿Qué otras marcas tiene un discípulo de Jesús? Después de vivir cuatro años en Medio Oriente comprendí la realidad de «llevar nuestra cruz». No significa sufrir por sufrir, sino esa disposición total de estar prestos a morir con tal de vivir para Cristo.

Este pasaje de Mateo es el primero que nos habla de llevar la cruz.

> *A cualquiera, pues, que me confiese delante de l*
> *os hombres, yo también le confesaré delante de mi Padre*
> *que está en los cielos. Y a cualquiera que me niegue*
> *delante de los hombres, yo también le negaré delante*
> *de mi Padre que está en los cielos.*
> *No penséis que he venido para traer paz a la tierra;*
> *no he venido para traer paz, sino espada. Porque*
> *he venido para poner en disensión al hombre contra*
> *su padre, a la hija contra su madre, y a la nuera contra*
> *su suegra; y los enemigos del hombre serán los de*
> *su casa. El que ama a padre o madre más que a mí,*
> *no es digno de mí; el que ama a hijo o hija más que*
> *a mí, no es digno de mí; y el que no toma su cruz y*
> *sigue en pos de mí, no es digno de mí. El que halla*
> *su vida, la perderá; y el que pierde su vida por causa*
> *de mí, la hallará.*
>
> *Mateo 10:32-39*

¿Qué debe hacer un seguidor de Jesús?

..

..

En primer lugar, debe confesar a Jesús públicamente. No existen cristianos «secretos» en un sentido permanente. En ocasiones algunos de nuestros hermanos deben esconderse para continuar la obra de Cristo, pero jamás negarán pertenecer a Jesús. Muchos de ellos incluso están más que dispuestos a morir por su fe.

Como cristianos, ¿hay evidencias en nuestras vida que somos discípulos de Jesús? ¿Lo pueden ver todos los que nos rodean?

..

..

En segundo lugar, el mensaje de Jesús fue un mensaje de paz. Sin embargo, el compromiso que exige de parte de Sus seguidores es tan radical que divide a las personas de un modo natural entre los que aceptan a Jesús y quienes lo rechazan. Esta división es la espada que menciona este pasaje. Aquellos que, por ejemplo, dejan sus familias musulmanas para seguir a Jesús comprenden bien este concepto.

¿Ha atravesado a tu familia esta línea divisoria?
¿Cómo los has experimentado?

..

..

En tercer lugar, Jesús dice que el amor a la familia, si bien es loable, no debe sobrepasar el amor que tengamos por Él. ¡Qué términos tan fuertes! Ciertamente, como seguidores de Jesús seremos mejores cónyuges, padres, hermanos, pero muchas veces la presencia de Jesús dividirá en vez de unificar. Cuando sea así, oremos porque Dios abra los ojos de nuestros seres queridos para poder entonces ser «uno» en Cristo.

¿Por qué familiares orarás hoy?

..

..

Por último, el discípulo vive una paradoja. Solo puede encontrar su vida si la pierde. Y solo puede vivir al morir.

Jim Elliot, quien murió por llevar el Evangelio a la tribu auca en Ecuador, escribió: «No es un tonto el que da lo que no puede retener, para ganar lo que no puede perder».

¿Estás dispuesto a morir por Jesús?

..

..

Lee la biografía de alguien que estuvo dispuesto a morir por Jesús. Recomendamos la vida de Jim Elliot o de Nabeel Qureshi.

† *Con base en lo que has aprendido, toma unos minutos para hablar con Dios.*

[UN PENSAMIENTO FINAL]

Hemos concluido un recorrido por el **arte**, la **poesía** y las menciones de la cruz en la **Biblia**. Seguramente hemos pasado por alto algunos pasajes por falta de espacio. Sin duda, hemos dejado muchas obras de arte fuera, pues solo pudimos elegir 12. Quizá también falta descubrir muchas hermosas poesías en castellano que nos llevan hacia la cruz.

Lo cierto es que la cruz es un elemento de inspiración porque nos recuerda el amor más grande que existe: que alguien dé su vida por nosotros que no lo merecemos. Finalicemos este recorrido con un desafío: **crear algo que nos recuerde la cruz**.

† *Si te gusta la pintura, toma el pincel, los colores, los pasteles, y plasma tu propia versión de la cruz en un lienzo.*

† *Si te gustan las letras, compón una poesía donde plasmes tus más profundos sentimientos sobre lo que representa para ti el sacrificio de Cristo. Inventa un himno o cuenta una historia que realce la cruz.*

† *Existen otras artes que podemos utilizar, como la fotografía o la escultura. ¿Puedes pensar en un pequeño video o un reel para las redes sociales?*

† *Mostremos a otros la belleza de la cruz.*

Resumamos pues este peregrinaje con el poema de mi amiga Patricia Adrianzén de Vergara, poeta peruana:

Socavaron su cuerpo hasta los huesos[1]

(Patricia Adrianzén de Vergara)

Socavaron su cuerpo hasta los huesos
hendiduras profundas tiene su alma
coronaron su sien de vituperios
y clavaron sus miembros al madero

mas él no abrió su boca
para juicio
ni venganza urde en su mente
es amor lo que lo adhiere al sacrificio
mas que el hierro cruento de los clavos

su agonía transcurre silenciosa
una estela divina en su mirada
se despide de la madre y del amigo
con los brazos abiertos para el mundo

a su muerte la sombra cubre todo
la naturaleza reclama por su vida
el cordero inmolado ha cumplido
su misión en la tierra redentora

el terror se apodera de aquellos
que jugaron su vida a los dados
el azar no llevó a este hombre
a la muerte, fue Dios quien lo ha inmolado

la oración desprendida de sus labios
permanece en la mente como espada
"Padre perdónalos, porque no saben
lo que hacen"…un solsticio de amor
incomprensible, que perdona, que ama
y se desprende
de la cruz, de su voz y de su muerte.

1. Adrianzén de Vergara, Patricia, Socavaron su cuerpo hasta los huesos, *Poemario Verbo Vivo.* (Editorial Verbo Vivo, Perú, 1998), p. 36.

NOTAS

NOTAS

OTROS ESTUDIOS BÍBLICOS

ELÍAS
Estudio de 7 sesiones
Priscilla Shirer

Fe y fuego Elías se levantó para ser la voz implacable de la verdad en medio de un tiempo de crisis nacional y declive moral. A su ministerio lo caracterizó una fe tenaz y un fuego santo: elementos que necesitarás para permanecer firme en la cultura de hoy.
Impreso: 978-1-0877-5696-7
Digital: 978-1-0877-5849-7 - **$12.99**

UNIDOS CON LOS HÉROES

Unidos con los héroes permite explorar el mensaje de la Biblia utilizando un acercamiento biográfico, descubriendo cómo la vida de sus personajes apunta a la necesidad de la gracia y el amor de Dios por medio del evangelio de Jesús (7 volúmenes). **Serie completa** 978-1-0877-5134-4- **$13.99**

ESCUCHA LA VOZ DE DIOS
Estudio de 7 sesiones
Priscilla Shirer

Descubre a través de las 7 sesiones el fundamento para una comunicación clara y diaria con Dios. Aprende cómo rendir tu vida desata muchas de las bendiciones que Él tiene para nosotros, centra nuestra vida en Él y nos ayuda a reconocer Su voz en la vida diaria.
978-1-0877-7319-3 - **$12.99**

UNIDOS EN EL EVANGELIO

Este programa ofrece una serie de estudios que trazan el desarrollo del plan de Dios para redimir a los pecadores por medio del evangelio de Jesús comenzando en el libro de Génesis y terminando en el Apocalipsis. Cada participante aprenderá el panorama general de la historia de redención comprendiendo la forma en la que cada libro y cada historia de la Biblia contribuyen al mensaje del evangelio (6 volúmenes).
Serie completa 978-1-0877-4647-0- **$19.99**

DIOS DE LA CREACIÓN
Estudio bíblico con video
Jen Wilkin

A través de 10 sesiones de estudio de versículo por versículo, profundizamos en los primeros 11 capítulos de Génesis siguiendo tres niveles esenciales del aprendizaje: la comprensión, la interpretación y la aplicación.
Los videos de enseñanza son clave para entender este estudio. Haz un repaso de las historias y personajes históricos conocidos, desafía tu conocimiento básico y descubre significados más profundos en el texto. Es a medida que Dios se revela a sí mismo en la Escritura, en donde podemos comenzar a entendernos a nosotros mismos en el destello del carácter, atributos y promesas del Creador.
978-1-5359-9741-6 - **$14.99**

AMOR EN VERDAD
Sean McDowell

Este estudio de 9 sesiones nos lleva a un viaje a través de la Palabra de Dios para responder a las preguntas más difíciles sobre el amor, el sexo, el género y las relaciones. Él nos da consejos prácticos para llevar una vida de pureza que ame a Dios y a otros tanto con nuestro cuerpo y nuestra alma. Aprenderemos a cómo mostrar amor con aquellos que viven fuera del diseño de Dios. Y descubriremos que, el amor de Dios sana nuestras heridas y Su gracia nos libera de la vergüenza y la culpa de los pecados pasados.
978-1-0877-6976-9 - **$11.99**

Lifeway™
recursos